好学又好教　　无师也可通

陆有珠

我在书法教学的课堂上，或者是和爱好书法的朋友交流的时候，常常听到他们提出这样的问题："初学书法，选择什么样的范本好？"

这个问题确实提得很好。初学书法，选择范本很重要。范本是联系教和学的桥梁。中国并不缺乏字帖，缺乏的是一本好学又好教、无师也可通的好范本。目前使用的各类范本都有一定程度的美中不足。教师不容易教，学生不容易学。加上现代社会生活节奏加快，信息爆炸，学生要学的科目越来越多，功课的量越来越大，加上升学考试的压力仍然非常大，学生学习书法就不能像古人那样投入大量的时间和精力来训练。但是，书法又是一门非常强调训练的学科，它有非常强的实践性。"写字写字"，就突出一个"写"字。怎么来解决这个矛盾呢？我想首先要做的一条就是字帖的改革，这个范本应该既好学，又好教，甚至没有教师指导，学生也能自学下去，无师自通，能使学生用更短的时间掌握学习书法的方法，把字写得工整、规范、美观，以腾出更多的时间来学习其他学科的知识。这是我们编写这套"书法大字谱"丛书的第一个原因。

第二，目前许多字帖，范本缺乏系统性，不配套，给教师对书法的整体把握和选择带来了诸多不便。再加上历史的原因，现在的许多教师没能学好书法，如果范本不合适，则更不知如何去指导学生，"以其昏昏，使人昭昭"，那是不行的，最后干脆拿写字课去搞其他科目去了。家长或学生购买缺乏系统性的范本时，有的内容重复了，造成了浪费，但其他需要的内容却未包含，造成遗憾。

第三，现在许多字帖、范本的字迹太小，学生不易观察，教师或家长讲解时也不好分析，买了字迹太小的范本，对初学书法的朋友帮助并不大。最新的书法教学研究表明，学习书法先学大字，后学中字和小字，其进步效果更加显著。有鉴于此，我们出版了这套"书法大字谱"丛书，希望能对这种状况的改变有所帮助。

该书在编辑上有如下特点：

首先，它的实用性强，符合初学书法者的需要，使用方便。编写这套字谱的作者都是长期从事书法教学的教师，他们不仅是勤奋的书法家，创作有成，更重要的，是他们有丰富的书法教学经验，能从书法教学的实际出发，博采众长，能切合学生学习书法的实际分析讲解，有针对性，对症下药。他们分析语言中肯，简明扼要，通俗易懂，他们告诉你学习书法的难点在哪里，容易忽略的地方又在哪里。如何克服困难，如何改进缺点。这样有的放矢，会使初学书法的朋友得到启迪，大有收获。

其次，该书在编排上注意循序渐进，深入浅出，简明扼要，易学易教。例如在《颜勤礼碑》这册字谱里，基本笔画练习部分先讲横画，次讲竖画，一横一竖合起来就是"十"字，接下来讲撇画，加上一短撇，就是"千"字。在有了横竖的基础上，加上一长撇，就是"在"字或者"左"字。"片"字是横竖的基础上加一竖撇。这样一环紧扣一环，一步推进一步，逻辑性强。在具体的学习上，从易到难，从简到繁，特别适合初学书法的朋友，就连幼儿园的小朋友也会喜欢这样循序渐进的教学方法的。在其他字谱里，我们也是按照这样的原则来编排的。

再次，该书的编排是纵线与横线有机结合，内容更加充实。一般的范本都是单线结构，即只注意纵线的安排，先从笔画开始，次到偏旁和结构，最后讲章法。但在书法教学实践中，我们发现许多优秀的书法教师都是笔画和结构合起来讲的，即在讲一个基本笔画时，举出该笔画在字中的位置，该长还是该短，该重还是该轻，该直还是该曲，等等，使纵线和横线有机地结合在一起，使初学书法的朋友在初次接触到笔画时，也有了结构的印象。因为汉字是一个有机的整体，笔画和结构有着非常密切的关系，我们在教学时往往把笔画、偏旁、结构分开来讲，这只是为了教学的方便而已，实际上它们是很难截然分开的，特别是在行草书里，这个问题更显得重要。赵孟頫说过一句话："用笔千古不易，结字因时而异。"其实这并不全面，用笔并非千古不易，结字也不仅因时而异，而且因笔画的变异而变异，导致千百年来大量书法作品的不同面目、不同风格争奇斗艳。表面上看来是结构，其根本都是用笔。颜真卿书法的用笔和宋徽宗书法的用笔迥然不同，和王铎、张瑞图书法的用笔也迥异。因此，我们把笔画和结构结合来分析，更符合书法艺术的真谛，更符合书法教学的实际。应该说，这是书法教学的一种新的尝试，一种新的突破。

这套"书法大字谱"丛书还有一个特点，它是以古代有名的书法家的一篇经典作品的字迹来分析讲解，既有一笔一画的分解，也有偏旁、结构和章法的整体把握，并将原帖放大翻成阳文，以便于观摩和欣赏。它以每一位书法家的一篇作品为一册，全套合起来，蔚为壮观。篆、隶、楷、行、草五体皆备，成为完美的组合。读者可以整套购买，从整体上把握，可以避免分散购买时的重复和浪费，又可以根据需要，单册购买，独立使用，方便了不同需求层次的读者。同时也希望由此得到教师、家长和广大书法爱好者的理解和支持。

由于我们的水平所限，本丛书一定存在这样或那样的不足，我们恳切期望得到识者的匡正，以便它更加完善，更加完美。

1997 年 2 月于南宁

目　录

第一章
　一、书法基础知识 …………………………………………………………………… 2
　二、颜体楷书特点 …………………………………………………………………… 3
第二章　基本笔画训练 …………………………………………………………………… 4
第三章　偏旁部首训练 …………………………………………………………………… 14
第四章　字形结构训练 …………………………………………………………………… 34

第一章

一、书法基础知识

1. 书写工具

笔、墨、纸、砚是书法的基本工具，通称"文房四宝"。初学毛笔字的人对所用工具不必过分讲究，但也不要太劣，应以质量较好一点的为佳。

笔：毛笔中最重要的部分是笔头。笔头的用料和式样，都直接关系到书写的效果。

以毛笔的笔锋原料来分，毛笔可分为三大类：A.硬毫（兔毫、狼毫）；B.软毫（羊毫、鸡毫）；C.兼毫（就是以硬毫为柱、软毫为被，如"七紫三羊"、"五紫五羊"等各号，例如"白云"笔）。

以笔锋长短可分为：A.长锋；B.中锋；C.短锋。

以笔锋大小可分为大、中、小三种。再大一些还有揸笔、联笔、屏笔。

毛笔质量的优与劣，主要看笔锋。以达到"尖、齐、圆、健"四个条件为优。尖：指毛有锋，合之如锥。齐：指毛纯，笔锋的锋尖打开后呈齐头扁刷状。圆：指笔头成正圆锥形，不偏不斜。健：指笔心有柱，顿按提收时毛的弹性好。

初学者选择毛笔，一般以字的大小来选择笔锋大小。选笔时应以杆正而不歪斜为佳。

一支毛笔如保护得法，可以延长它的寿命，保护毛笔应注意：用笔时应将笔头完全泡开，用完后洗净，笔尖向下悬挂。

墨：墨从品种来看，可分为三大类，即油烟、松烟和兼烟。

油烟墨用油烧成烟（主要是桐油、麻油或猪油等），再加入胶料、麝香、冰片等制成。

松烟墨用松树枝烧烟，再配以胶料、香料而成。

兼烟是取二者之长而弃二者之短。

油烟墨质纯，有光泽，适合绘画；松烟墨色深重，无光泽，适合写字。现市场上出售的墨汁，较好的有"中华墨汁"、"一得阁墨汁"。作为初学者来说一般的书写训练，用市场上的一般墨就可以了。书写时，如果感到墨汁稠而胶重，拖不开笔，可加点水调和，但不能往墨汁瓶加水，否则墨汁会发臭，每次练完字后，把剩余墨洗掉并且将砚台洗净。

纸：主要的书画用纸是宣纸。宣纸又分生宣和熟宣两种。生宣吸水性强，受墨容易渗化，适宜书写毛笔字和中国写意画；熟宣是生宣加矾制成，质硬而不易吸水，适宜写小楷和画工笔画。

用宣纸书写效果虽好，但价格较贵，一般书写作品时才用。

初学毛笔字，最好用发黄的毛边纸、湘纸或高丽纸，因这几种纸性能和宣纸差不多，长期使用这几种纸练字，再用宣纸书写，容易掌握宣纸的性能。

砚：砚是磨墨和盛墨的器具。砚既有实用价值，又有艺术价值和文物价值，一块好的石砚，在书家眼里被视为珍物。米芾因爱砚癫狂而闻名于世。

目前，初学者练毛笔字最方便的是用一个小碟子。

练写毛笔字时，除笔、墨、纸、砚以外，还需有枕尺、笔架、毡子等工具。每次练习完以后，将笔砚洗干净，把笔锋收拢还原放在笔架上吊起来。

2. 写字姿势

正确的写字姿势不仅有益于身体健康，而且为学好书法提供基础。其要点有八个字：头正、身直、臂开、足安。

头正：头要端正，眼睛与纸保持一尺左右距离。

身直：身要正直端坐、直腰平肩。上身略向前倾，胸部与桌沿保持一拳左右距离。

臂开：右手执笔，左手按纸，两臂自然向左右撑开，两肩平而放松。

足安：两脚自然安稳地分开踏在地面上，分开与两臂同宽，不能交叉，不要叠放，如图①。

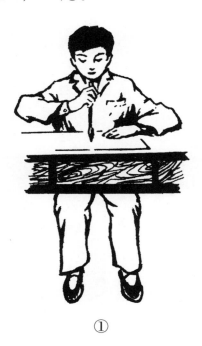

①

写较大的字，要站起来写，站写时，应做到头俯、腰直、臂张、足稳。

头俯：头端正略向前俯。

腰直：上身略向前倾时，腰板要注意挺直。

臂张：右手悬肘书写，左手要按住桌面，按稳进行书写。

足稳：两脚自然分开与臂同宽，把全身气息集中在毫端。

3. 执笔方法

要写好毛笔字，必须掌握正确执笔方法，古来书家的执笔方法是多种多样的，一般认为较正确的执笔方法是以唐代陆希声所传的五指执笔法。

按：指大拇指的指肚（最前端）紧贴笔管。

押：食指与大拇指相对夹持笔杆。

钩：中指第一、第二两节弯曲如钩地钩住笔杆。

格：无名指用甲肉之际抵着笔杆。

抵：小指紧贴住无名指。

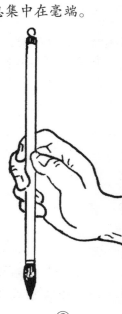

②

书写时注意要做到"指实、掌虚、管直、腕平"。

指实：五个手指都起到执笔作用。

掌虚：手指前紧贴笔杆，后面远离掌心，使掌心中间空虚，中间可伸入一个手指，小指、无名指不可碰到掌心。

管直：笔管要与纸面基本保持相对垂直（但运笔时，笔管是不能永远保持垂直的，可根据点画书写笔势，而随时稍微倾斜一些），如图②。

腕平：手掌竖得起，腕就平了。

一般写字时，腕悬离纸面才好灵活运转。执笔的高低根据书写字的大小决定，写小楷字执笔稍低，写中、大楷字执笔略高一些，写行、草执笔更高一点。

毛笔的笔头从根部到锋尖可分三部分，如图③，即笔根、笔肚、笔尖。运笔时，用笔尖部位着纸用墨，这样有力度感。如果下按过重，压过笔肚，甚至笔根，笔头就失去弹力，笔锋提按转折也不听使唤，达不到书写效果。

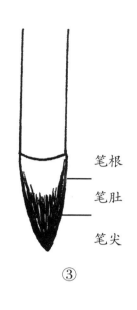

③

4. 基本笔法

学好书法，用笔是关键。

每一点画，不论何种字体，都分起笔（落笔）、行笔、收笔三个部分，如图④。用笔的关键是"提按"二字。

按：铺毫行笔；提：是笔锋提至锋尖抵纸乃至离纸，以调整中锋，如图⑤。初学者如果对转弯处提笔掌握不好，可干脆将锋尖完全提出纸面，断成两笔来写，可逐步增加提按意识。

笔法有方笔、圆笔两种，也可方圆兼用。书写起来一般运用藏锋、露锋、逆锋、中锋、侧锋、转锋、回锋，提、按、顿、驻、挫、折、转等不同处理技法方可写出不同形态的笔画。

藏锋：指笔画起笔和收笔处锋尖不外露，藏在笔画之内。

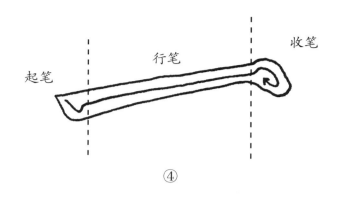

④

逆锋：指落笔时，先向行笔相反的方向逆行，然后再往回行笔，有"欲右先左，欲下先上"之说。

露锋：指笔画中的笔锋外露。

中锋：指在行笔时笔锋始终是在笔道中间行走，而且锋尖的指向和笔画的走向相反。

侧锋：指笔画在起、行、收运笔过程中，笔锋在笔画一侧运行。但如果锋尖完全偏在笔画的边缘上，这叫"偏锋"，是一种病笔不能使用。

回锋：指在笔画的收笔时，笔锋向相反的方向空收。

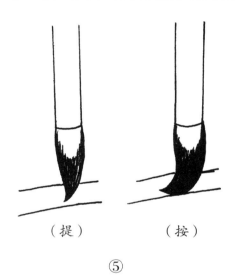

（提） （按）

⑤

二、颜体楷书特点

1. 生平简介

颜真卿（708—784），字清臣，出身于书香门第，唐开元年间中进士，累官至殿中侍御史，因立朝正直，被杨国忠谗贬，出为平原太守。安史之乱中，颜真卿权力维护国家统一，后入京，官至吏部尚书、太子太师，封鲁郡公，世称颜鲁公。由于他为人正直，刚正不阿，人们很推崇他的品格。

颜真卿生长在书法世家，他的书法除得自家学以外，最重要的就是得到大书家张旭的指导。他对以前的书法家如蔡邕、王羲之、王献之、褚遂良等都曾下功夫学习过，推陈出新，终成大家。他的代表作有《多宝塔感应碑》，书于天宝十一年（752年），《东方朔画赞》是他47岁书，57岁书《郭家庙碑》，61岁书《颜勤礼碑》，64岁书《麻姑仙坛记》

等，特别是代表作《颜勤礼碑》标志着颜体书法艺术已达到完全成熟期。

2.《勤礼碑》书法艺术特点

颜真卿书法的特点在《勤礼碑》已经完全成熟。总的特点是雄强茂密、浑厚刚劲，笔法上能把篆隶的特点融入楷法之中，折钗股、屋漏痕、印印泥、锥画沙兼而有之。楷书的横画有意写得轻细，点、撇、捺、竖写得肥硕雄壮。对称之竖有向内环抱之势，运用蚕头燕尾的隶书笔法于捺法的首尾，圆笔的运用浑厚道劲。在结构上颜字端严中正、外密内疏，以拙为巧，偏旁独立，笔画之间，自为起迄，又各有边际，使结构起到形密而实疏的艺术效果。

3. 怎样学习《勤礼碑》书法

一般人学习颜字，很容易学到它的雄强

浑厚的特点，而不易学到颜字和穆深秀的韵致，往往鼓努为力，锋芒外露，一味刚狠，结果只是得到皮相而失去真髓，颜书沉郁厚重而不臃肿，这完全是因为它以篆隶入楷的缘故。单单懂得这一点还不够，颜体字的用笔变化也很丰富，有很大的灵活性，例如有时转弯之处用笔不用折锋而是提锋另起一笔。颜字的点画道劲，有血有肉，人们称之为"颜筋"。

4. 注意之处

在临习《勤礼碑》时，我们还应注意临帖的方法。临帖前要注意"读帖"。所谓"读帖"不是读这个字的读音，而是分析帖上字的笔画、偏旁和结构，分析它的特征，对这些特征有了一定的理解，然后才动笔书写。在书写的时候，要选择有代表性的字来加以研究临习，不能从头到尾没有重点地抄写一遍。

第二章 基本笔画训练

一、横画

笔画要点：

（一）长横（长横有两种：藏锋、露锋）

藏锋要点：

1. 欲右先左，轻逆入。

2. 略重按笔。

3. 调锋向右行笔。

4. 向右上方提笔。

5. 向斜下方顿笔。

6. 提笔回锋收笔。

"二"字写法要点：

横一长一短，两横平行，皆为左稍低右稍高，但短横较粗。

露锋要点：

1. 顺笔切入。

2. 笔锋调整向右行笔。

3. 向右上方提笔。

4. 向斜下方顿笔。

5. 提笔回锋收笔。

（范字如第5页"十"字就使用露锋横）

（二）短横

1. 由轻渐重顺锋向右切入行笔。

2. 向右上方提笔。

3. 向斜下方顿笔。

4. 提笔回锋收笔。

"三"字写法要点：

三横长短不同，第一笔最短，第三笔最长，间隔均匀。第一、二横起笔用露锋，第三横起笔用藏锋。

二、竖画

（一）垂露竖要点：

1. 欲下先上，向下行笔。

2. 略重向下斜按笔。

3. 调锋向下行笔。

4. 提笔。

5. 转笔回锋收笔。

"土"字写法要点：

竖画居中，两横近似平行，第二横稍长。

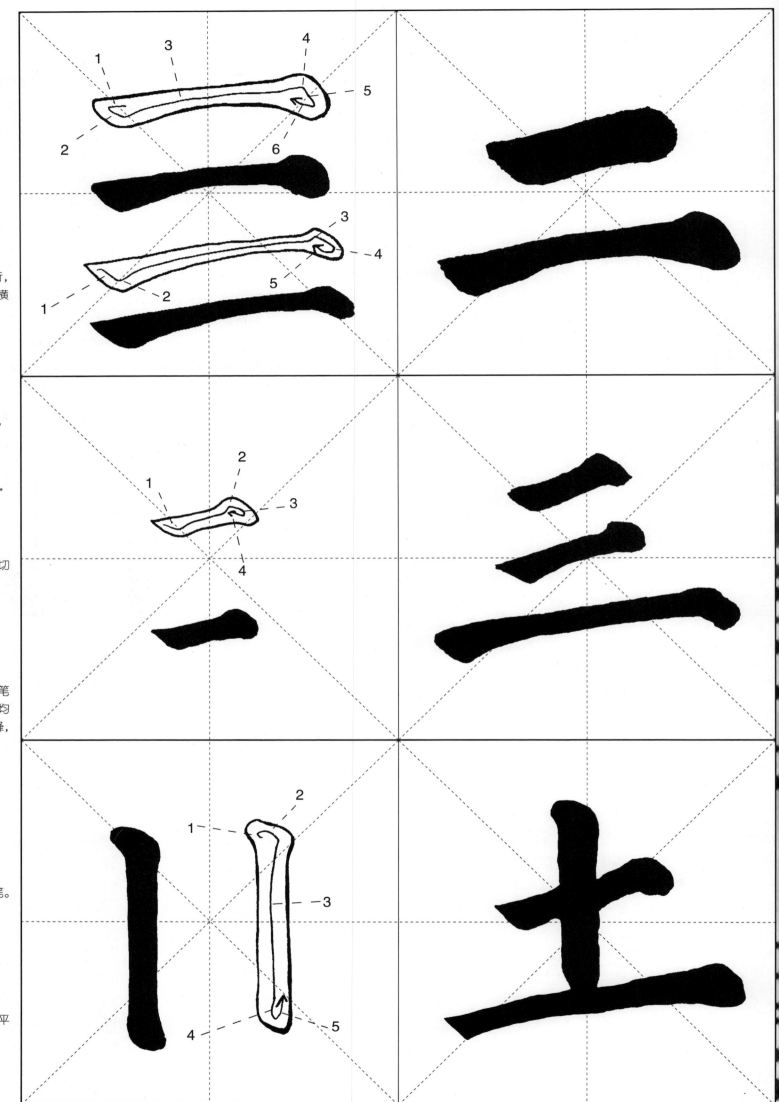

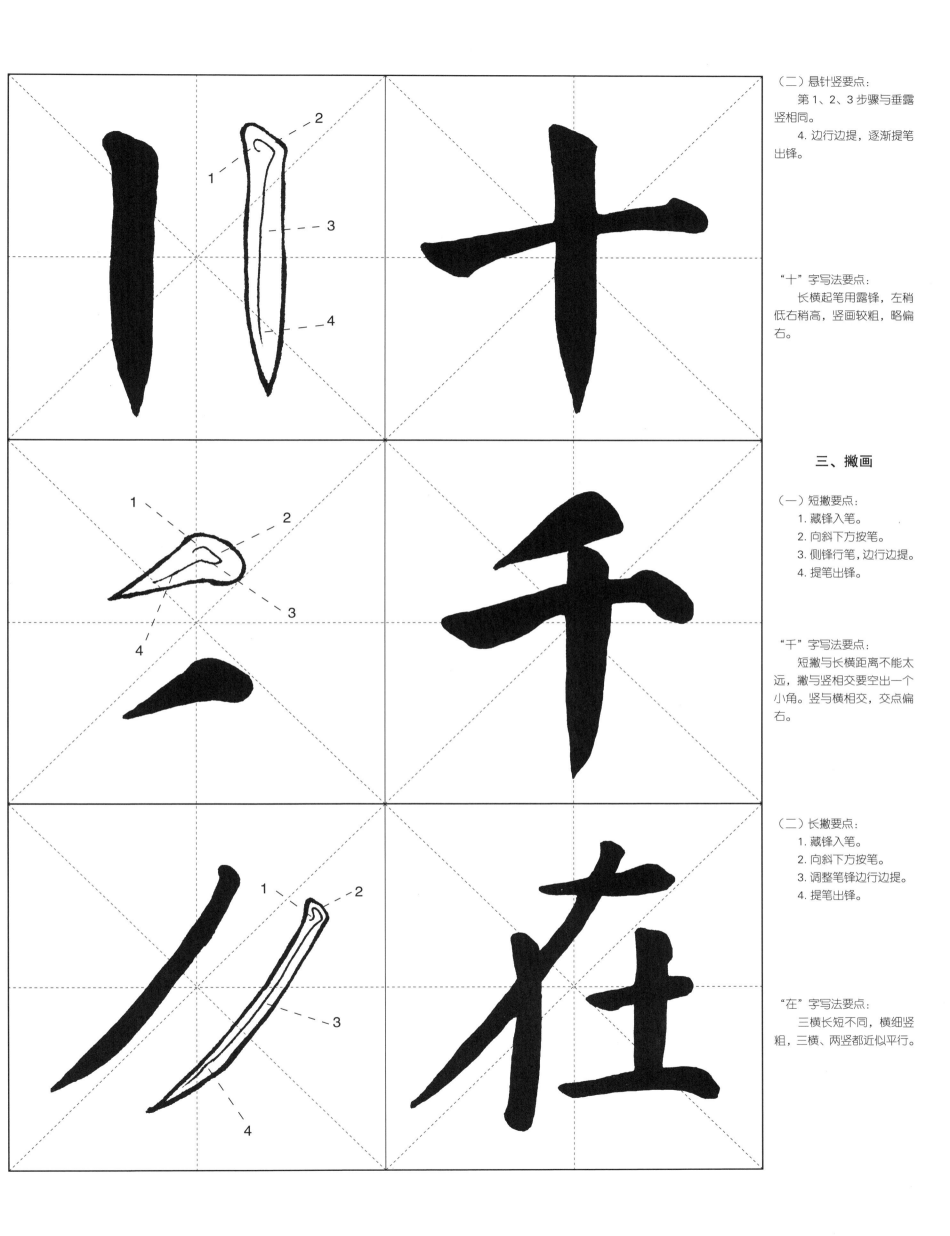

（二）悬针竖要点：
　　第1、2、3步骤与垂露竖相同。
　　4.边行边提，逐渐提笔出锋。

"十"字写法要点：
　　长横起笔用露锋，左稍低右稍高，竖画较粗，略偏右。

三、撇画

（一）短撇要点：
　　1.藏锋入笔。
　　2.向斜下方按笔。
　　3.侧锋行笔，边行边提。
　　4.提笔出锋。

"千"字写法要点：
　　短撇与长横距离不能太远，撇与竖相交要空出一个小角。竖与横相交，交点偏右。

（二）长撇要点：
　　1.藏锋入笔。
　　2.向斜下方按笔。
　　3.调整笔锋边行边提。
　　4.提笔出锋。

"在"字写法要点：
　　三横长短不同，横细竖粗，三横、两竖都近似平行。

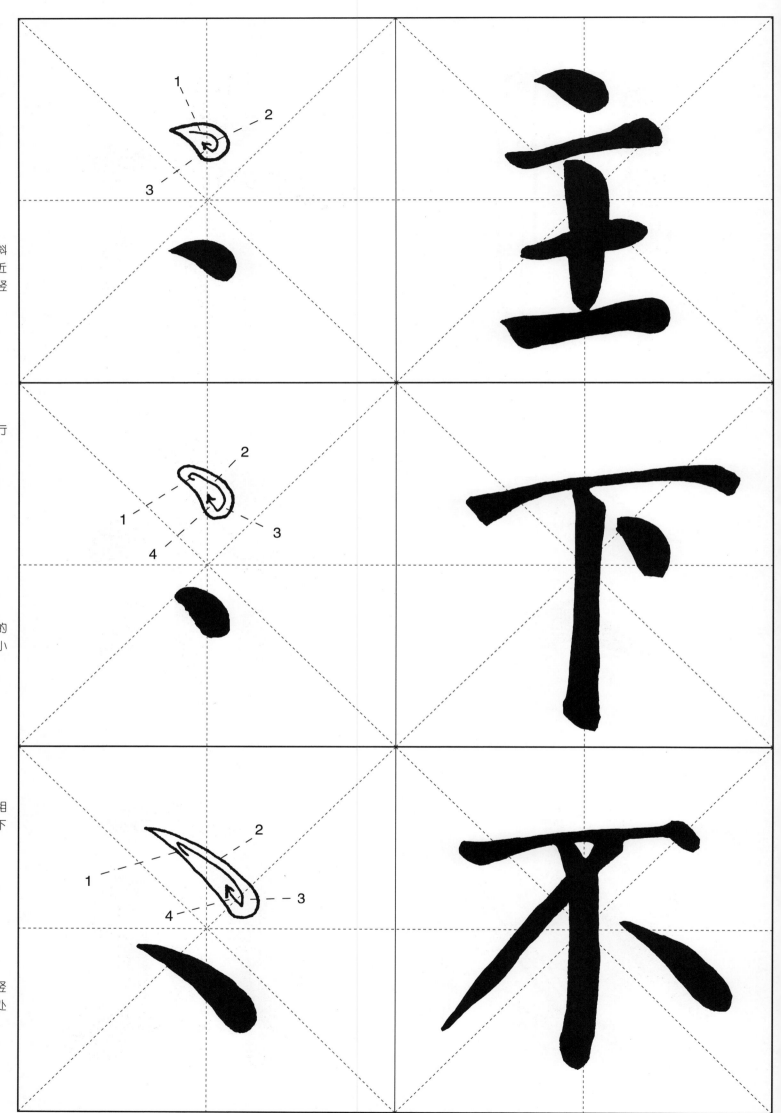

四、点画

（一）斜点（斜点有两种：露锋点、藏锋点）
露锋点：
1. 露锋轻切入。
2. 行笔往斜下方按笔。
3. 转笔。
4. 提笔回锋收笔。

"主"字写法要点：
　　三横长短粗细不同，斜点居中，正对竖画，三横近似平行，间隔近似均匀，竖画稍粗，居于横画中间。

藏锋点：
1. 逆锋入笔。
2. 笔锋调整向下斜行笔。
3. 行笔向下轻按笔。
4. 提笔向上回锋收笔。

"下"字写法要点：
　　横细竖粗，竖交于横的偏左点，并且相交处空出小角，点居于角下方。

（二）长点
　　起笔、收笔与藏锋点相同。中间部分笔锋调整向下斜行稍长一些。

"不"字写法要点：
　　横细竖粗，撇挺直，竖居中，撇收笔处与点收笔处两处连线与横画近似平行。

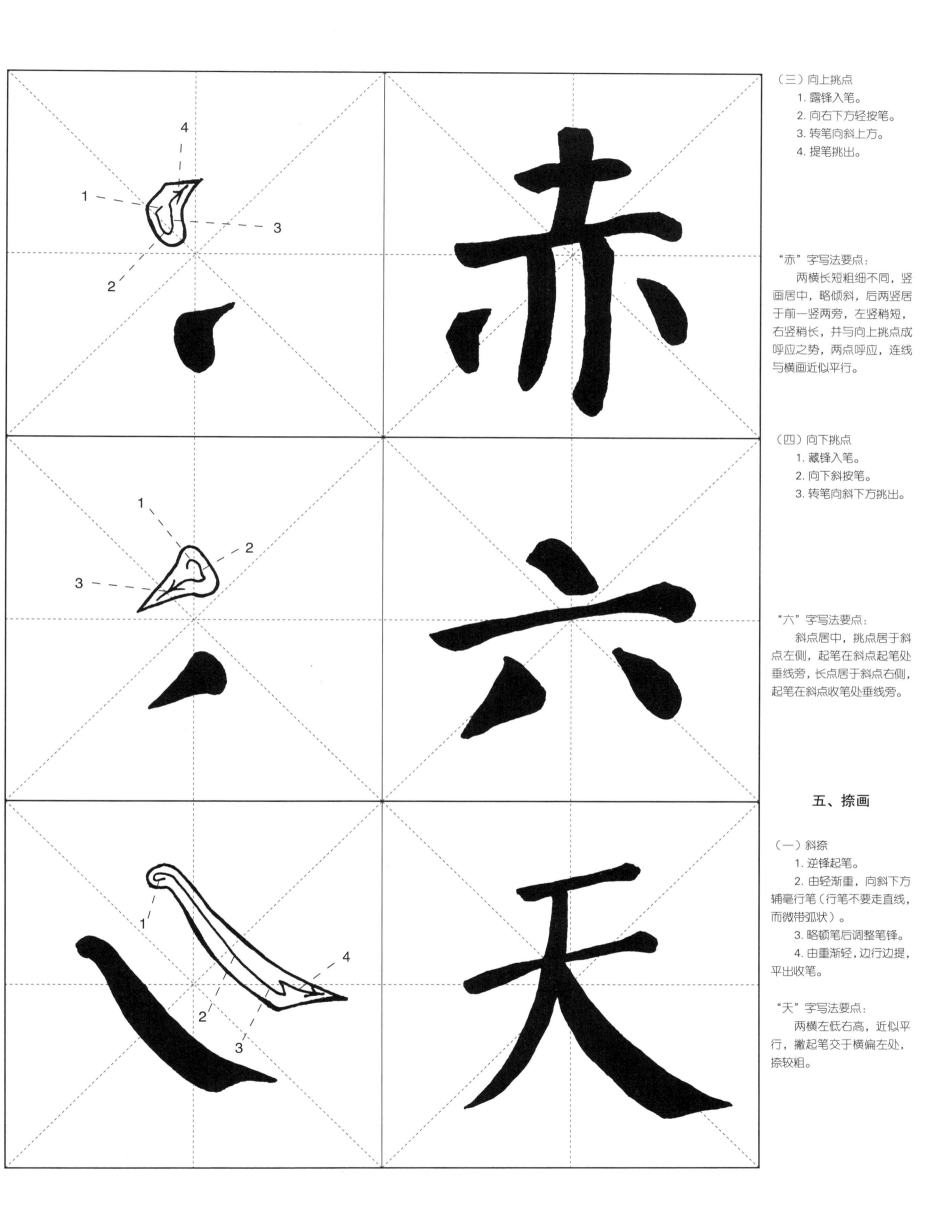

（三）向上挑点
1. 露锋入笔。
2. 向右下方轻按笔。
3. 转笔向斜上方。
4. 提笔挑出。

"赤"字写法要点：
　　两横长短粗细不同，竖画居中，略倾斜，后两竖居于前一竖两旁，左竖稍短，右竖稍长，并与向上挑点成呼应之势，两点呼应，连线与横画近似平行。

（四）向下挑点
1. 藏锋入笔。
2. 向下斜按笔。
3. 转笔向斜下方挑出。

"六"字写法要点：
　　斜点居中，挑点居于斜点左侧，起笔在斜点起笔处垂线旁，长点居于斜点右侧，起笔在斜点收笔处垂线旁。

五、捺画

（一）斜捺
1. 逆锋起笔。
2. 由轻渐重，向斜下方辅毫行笔（行笔不要走直线，而微带弧状）。
3. 略顿笔后调整笔锋。
4. 由重渐轻，边行边提，平出收笔。

"天"字写法要点：
　　两横左低右高，近似平行，撇起笔交于横偏左处，捺较粗。

（二）平捺

　　起笔、收笔与斜捺相同。中间部分行笔路线较平。

"之"字写法要点：

　　斜点居中，露锋，向上挑点较低，撇点略高，捺起笔处靠近挑点，收笔处远离撇点。

（三）反捺

　　1. 顺锋起笔。
　　2. 由轻渐重行笔。
　　3. 轻按笔。
　　4. 回锋收笔。

"女"字写法要点：

　　第一撇较粗而且挺直，第二撇略细稍弯曲，横画左稍低右稍高，左边稍短，右边稍长。

六、折画

（一）横折（1）

　　1. 逆锋起笔。
　　2. 向右上行笔。
　　3. 向右上方提笔。
　　4. 向右斜下方略顿笔。
　　5. 调锋向下行笔。

"田"字写法要点：

　　左竖较细，右折较粗，上松下紧，第一横不与左竖相交，第二横不与右折相交，第三横不与两竖相平。

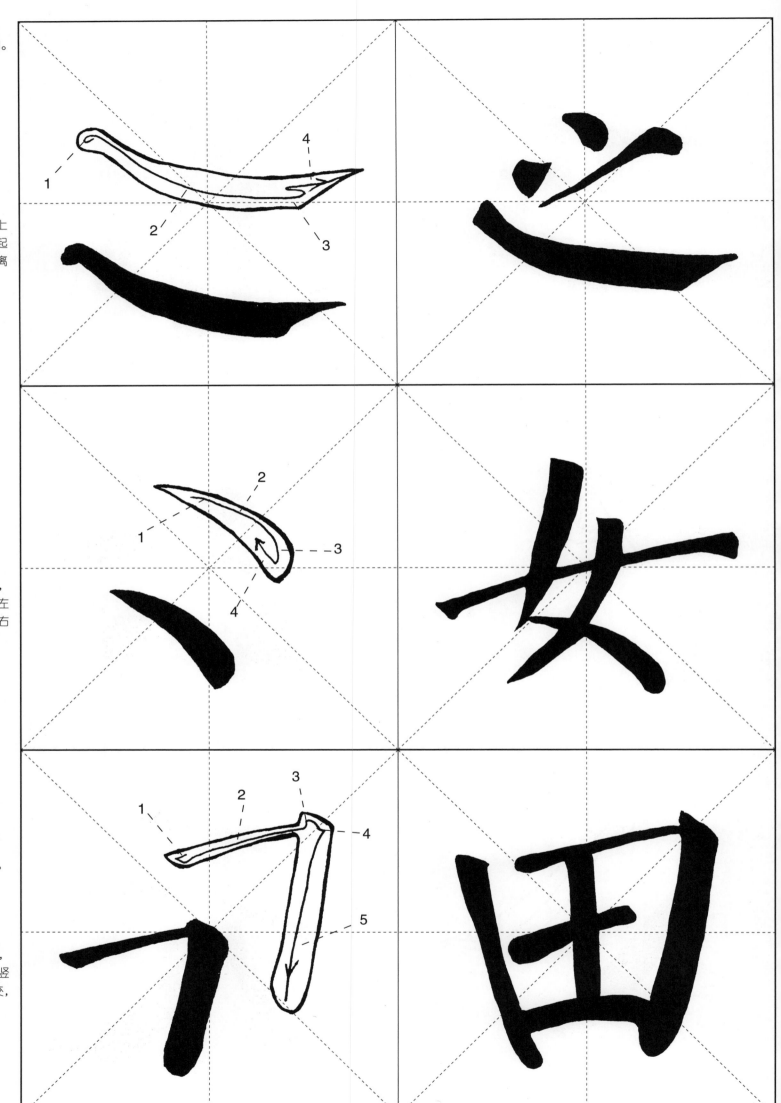

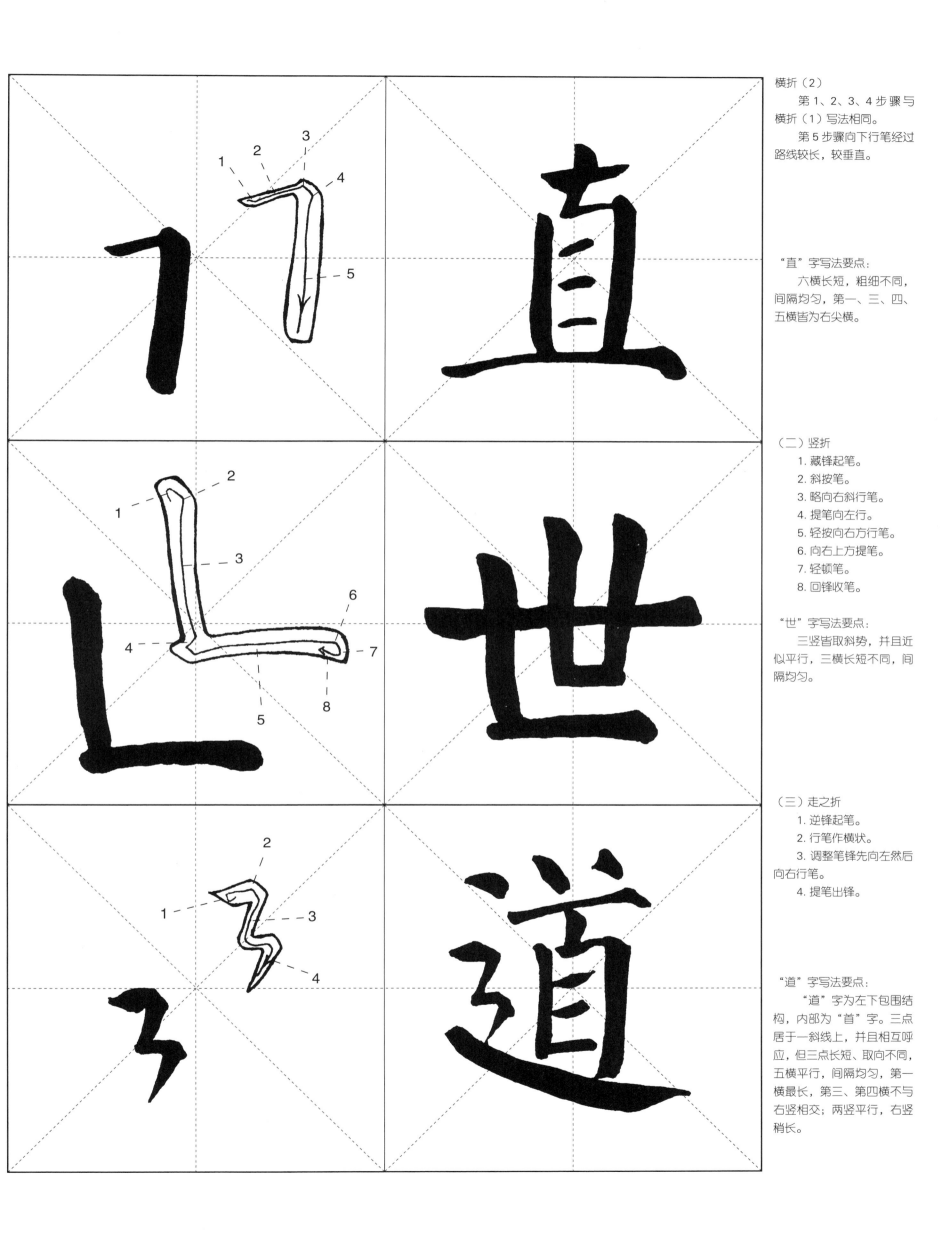

横折（2）

第1、2、3、4步骤与横折（1）写法相同。

第5步骤向下行笔经过路线较长，较垂直。

"直"字写法要点：

六横长短，粗细不同，间隔均匀，第一、三、四、五横皆为右尖横。

（二）竖折

1. 藏锋起笔。
2. 斜按笔。
3. 略向右斜行笔。
4. 提笔向左行。
5. 轻按向右方行笔。
6. 向右上方提笔。
7. 轻顿笔。
8. 回锋收笔。

"世"字写法要点：

三竖皆取斜势，并且近似平行，三横长短不同，间隔均匀。

（三）走之折

1. 逆锋起笔。
2. 行笔作横状。
3. 调整笔锋先向左然后向右行笔。
4. 提笔出锋。

"道"字写法要点：

"道"字为左下包围结构，内部为"首"字。三点居于一斜线上，并且相互呼应，但三点长短、取向不同，五横平行，间隔均匀，第一横最长，第三、第四横不与右竖相交；两竖平行，右竖稍长。

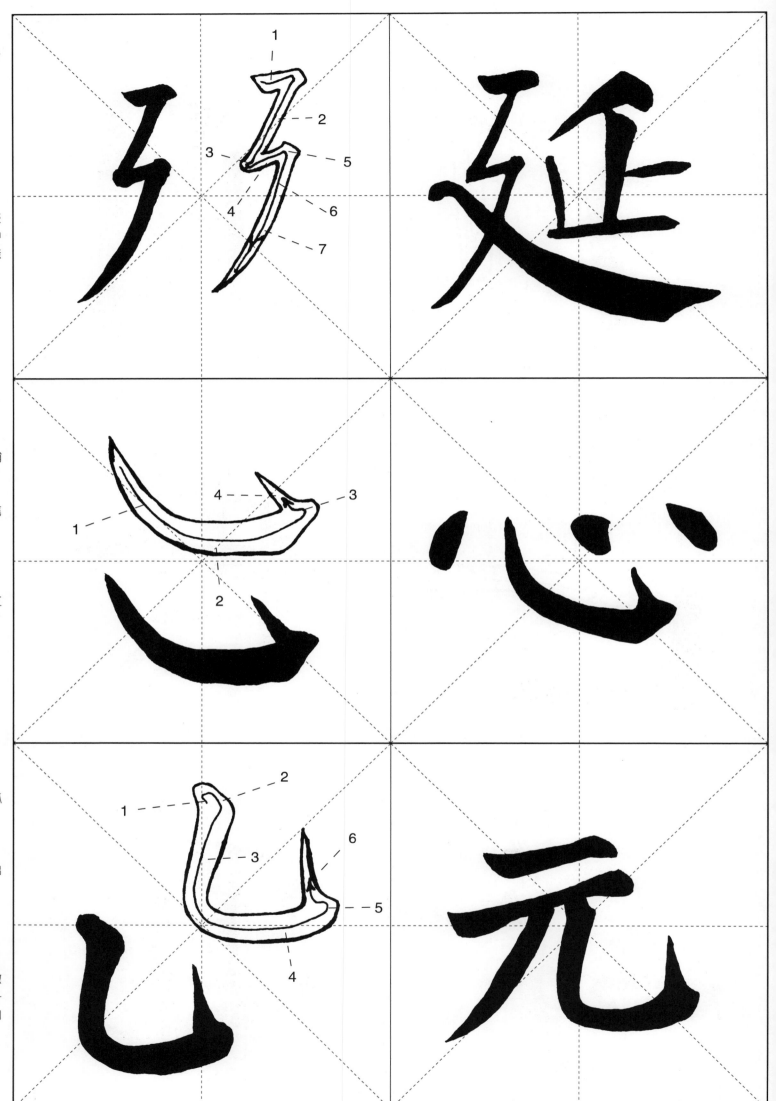

（四）双撇折
1. 露锋起笔作横状。
2. 调整笔锋向斜下方行笔。
3. 逆锋起笔。
4. 向右行笔。
5. 向右上提笔。
6. 斜轻按笔。
7. 向斜下行笔作撇状。

"延"字写法要点：
左下包围结构，撇画较轻，内部长竖画居于横画中间，短横居于竖画中间，捺较粗。

七、钩画

（一）心钩
1. 顺锋入笔。
2. 向右由轻渐重逐渐铺毫行笔。
3. 折锋稍向左行笔。
4. 由重渐轻向左上提笔出锋。

"心"字写法要点：
向上挑点居中，三点互相呼应，间隔均匀。

（二）竖弯钩
1. 逆峰起笔。
2. 斜按笔。
3. 调锋向左斜下略带弧行笔。
4. 向右略带弧行笔。
5. 折锋向左行笔。
6. 由重渐轻向上提笔出锋。

"元"字写法要点：
两横皆左稍低右稍高。第一横稍平，第二横较斜，撇、竖弯钩起笔皆偏右，撇的收笔与长横的起笔在同一直线，与竖弯钩的弯钩在同一横线。

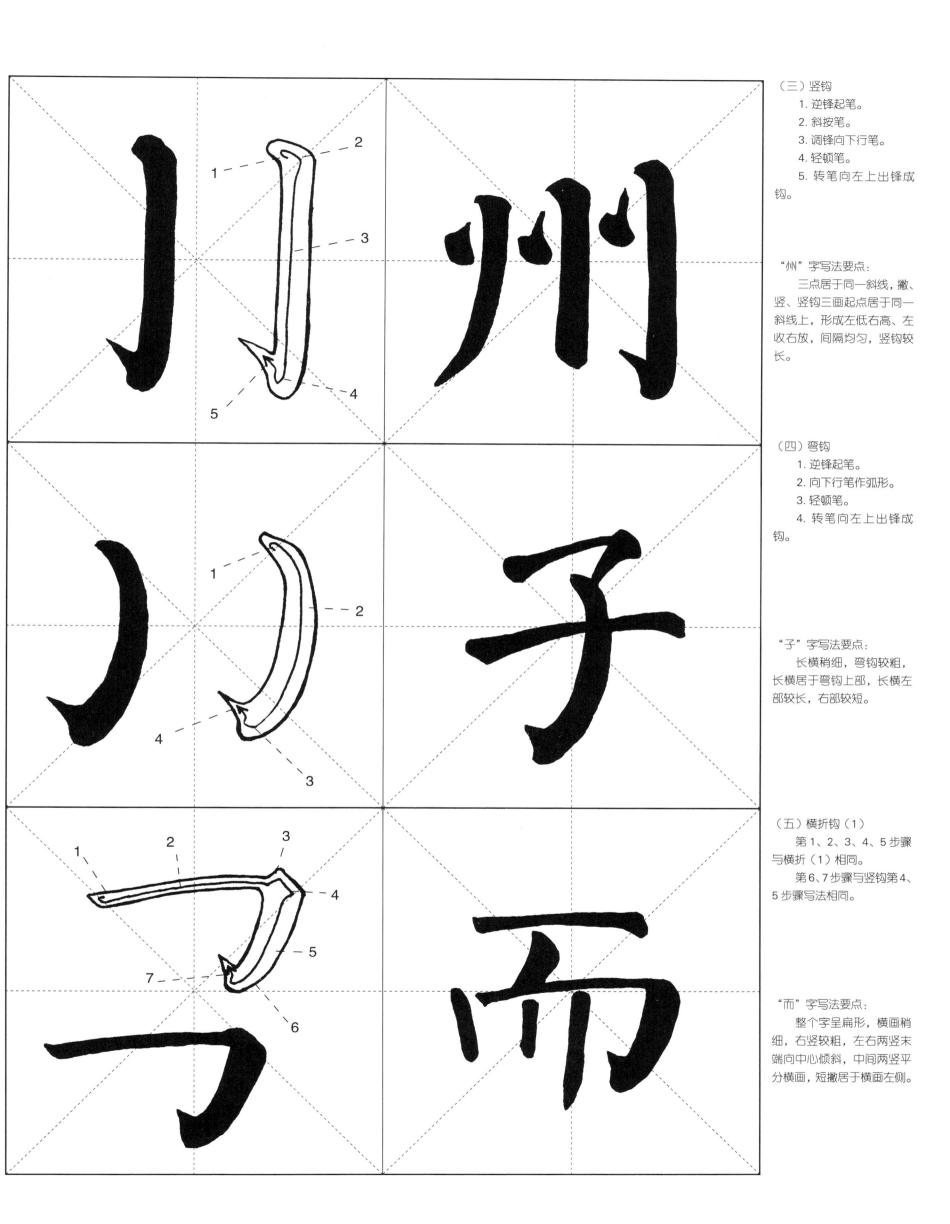

（三）竖钩
1. 逆锋起笔。
2. 斜按笔。
3. 调锋向下行笔。
4. 轻顿笔。
5. 转笔向左上出锋成钩。

"州"字写法要点：
三点居于同一斜线，撇、竖、竖钩三画起点居于同一斜线上，形成左低右高、左收右放，间隔均匀，竖钩较长。

（四）弯钩
1. 逆锋起笔。
2. 向下行笔作弧形。
3. 轻顿笔。
4. 转笔向左上出锋成钩。

"子"字写法要点：
长横稍细，弯钩较粗，长横居于弯钩上部，长横左部较长，右部较短。

（五）横折钩（1）
第1、2、3、4、5步骤与横折（1）相同。
第6、7步骤与竖钩第4、5步骤写法相同。

"而"字写法要点：
整个字呈扁形，横画稍细，右竖较粗，左右两竖末端向中心倾斜，中间两竖平分横画，短撇居于横画左侧。

横折钩（2）

1. 露锋起笔。

第2、3步骤与前面横折钩相同。

4. 垂直向下行笔。

第5、6步骤与前面横折钩的5.6.写法相同。

"有"字写法要点：

长横为露锋横，长撇起笔居中，收笔正对长横起笔处，垂露竖正对长撇起笔处外延。四横间隔均匀，第二、三、四横近似平行，第三、四横形态各异，并且不与竖钩相接，竖钩较粗，钩略低于竖。

（六）斜钩

1. 逆锋起笔。

2. 斜按笔。

3. 向右下行笔（路线斜中带弧）。

4. 略回锋，然后向上方提笔出锋。

"成"字写法要点：

整字左收右放，横画倾斜（左低右高），横与横折近似平行，形成的间隔与折和撇形成的两间隔均匀，回锋撇、横折、撇、斜钩四画收笔在同一斜线上（左高右低）。

（七）横钩

1. 逆锋起笔。

2. 向右行笔。

3. 向右上方提笔。

4. 斜按笔。

5. 调整笔锋向斜下方提出成钩。

"军"字写法要点：

第一笔与横钩断开，但相互呼应，钩取向与横画形成近似45°，横细竖粗，并且左竖较细，右竖较粗；六横近似平行，第二横居中，第三横不与左竖相交，第四横不与左右两竖相交，第六横较长，但起、收与第一笔的点、第二笔的钩基本相对。

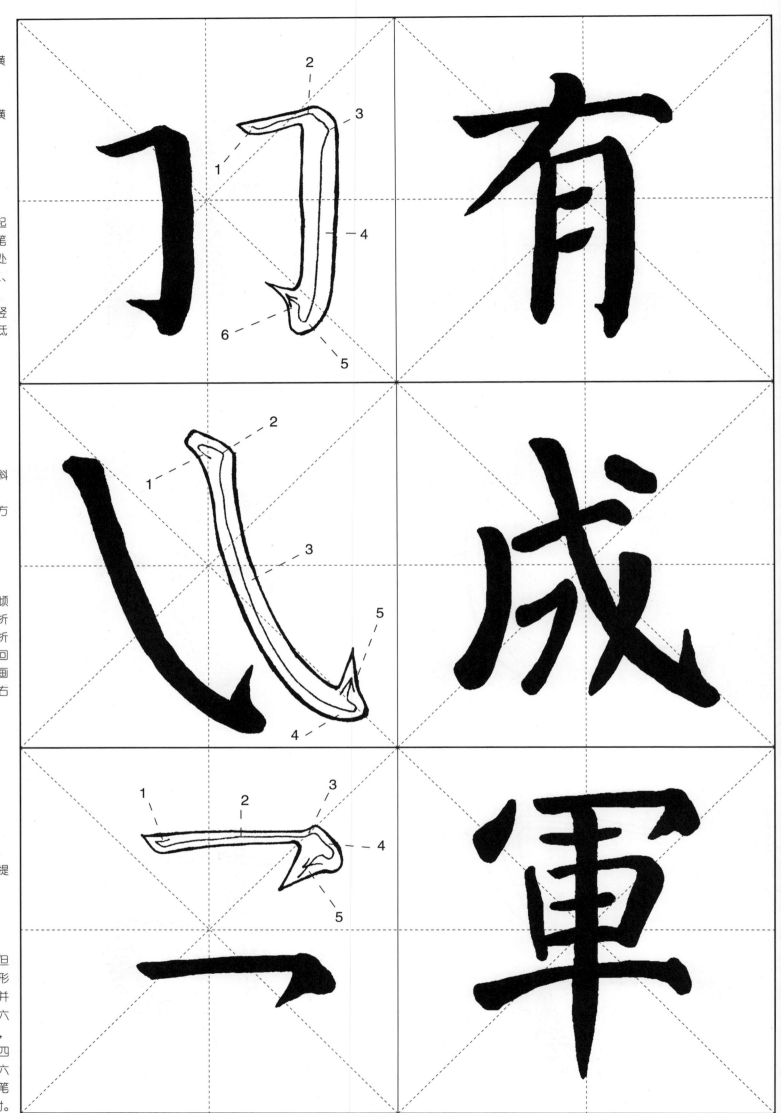

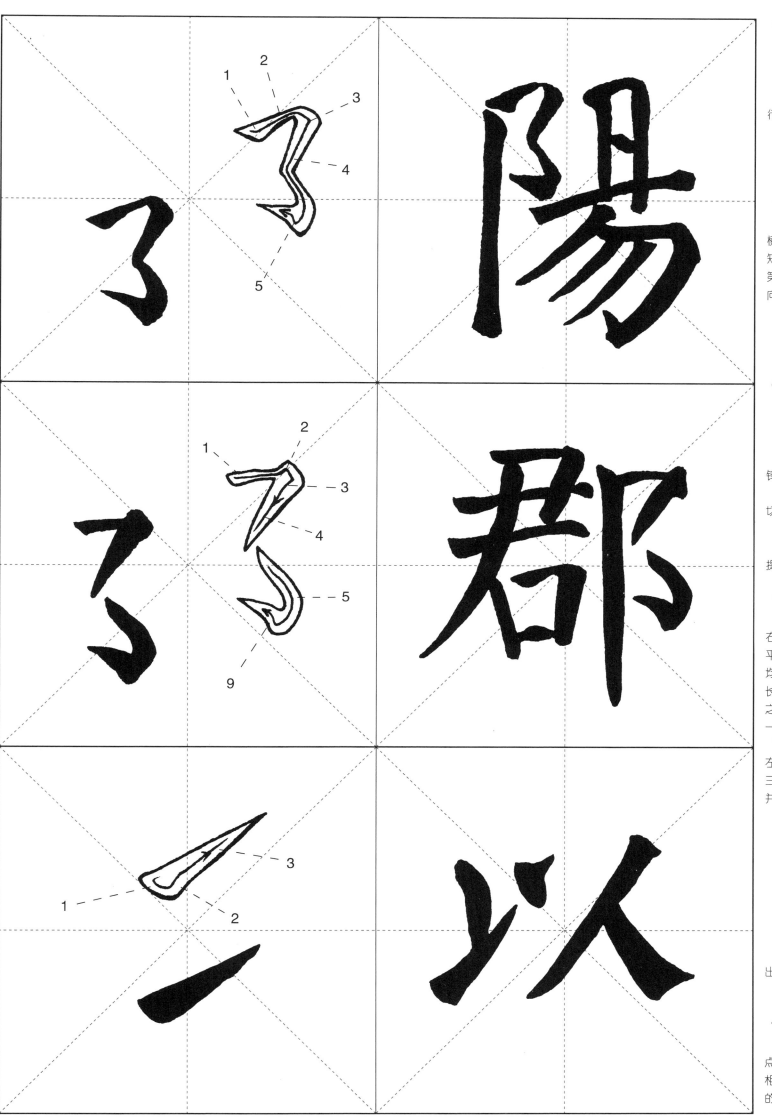

（八）左耳钩

1. 露锋切入。

2. 向右行笔。

3. 斜按笔。

4. 先向左下，后向右下行笔。

5. 向左上挑出成钩。

"陽"字写法要点：

长横插入左耳钩底下，横折弯钩斜中取正，三撇长短不同，左起第一撇较长，第二撇较短，三撇与弯钩取向相同，间隔均匀。

（九）右耳钩

1. 顺锋切入作横状。

2. 向右上方提笔。

3. 往斜下按笔。

4. 向左下斜行提笔出锋。

5. 另起笔由轻渐重顺锋切入。

6. 稍顿笔。

7. 略回锋，然后向左上提出成钩。

"郡"字写法要点：

整字左部占三分之二，右部占三分之一。五横近似平行，第一、二、三横间隔均匀，"口"部内空略长，长撇起笔于横折的横的三分之一处，穿过第三横三分之一处，收笔比第三横略偏左，"口"部上松下紧，横折与左竖断开，折正对第二、第三横收笔处，悬针竖较长，并且不与钩相交。

八、提画

1. 逆锋起笔。

2. 斜按笔。

3. 转锋向右上行笔挑出。

"以"字写法要点：

整字左紧右松。竖粗短，点提朝撇的起笔方向挑出，相互响应，短捺较粗，于撇的中间起笔，平衡整字重心。

一、文字头

点为藏锋斜点，居于横画右侧，横画稍细。

"六"字写法要点：
底下两点左右撑开，左点稍低，右点较高，两点居于上斜点的起和收垂线两侧，并且第三点斜点与第一斜点取向相同，居于同一斜线上。

"玄"字写法要点：
斜点居于横画中间，并且与横画粘连，第一折较短小，第二折较长，斜点不与第二折粘连，正对第一斜点，注意两个斜点的变化。

二、常字头

短竖较粗，取斜势，两点左低右高，相互呼应。

"光"字写法要点：
短竖稍粗，居于横画右侧，两点一低一高，相互呼应，横画左端较低，撇画起笔，较轻与横画粘连，竖弯钩不与横画和撇画粘连，形状较粗，能稳住整字重心。

"当"字写法要点：
短竖居中，较粗，两点左低右高，相互呼应，"口""田"皆留出间隙，以便透气，并且两字皆正对短竖，其间隔基本均匀。

三、春字头

三横左低右高，长短不同，第一横较短，第三横较长，但三横皆左低右高并且相互平行，间隔均匀，撇和捺起笔居中、左右撑开，撇轻捺重。

"奉"字写法要点：
为上下结构，上部较长，下部较短，下部两横一短一长，与上部三横基本平行，悬针竖居中。

"春"字写法要点：
上下结构，上部写法同春字头，下部"日"居中，"日"部三横与上部三横基本平行，"日"部两间隔均匀，中间一横不与右竖粘连，左竖较短，右竖较长。

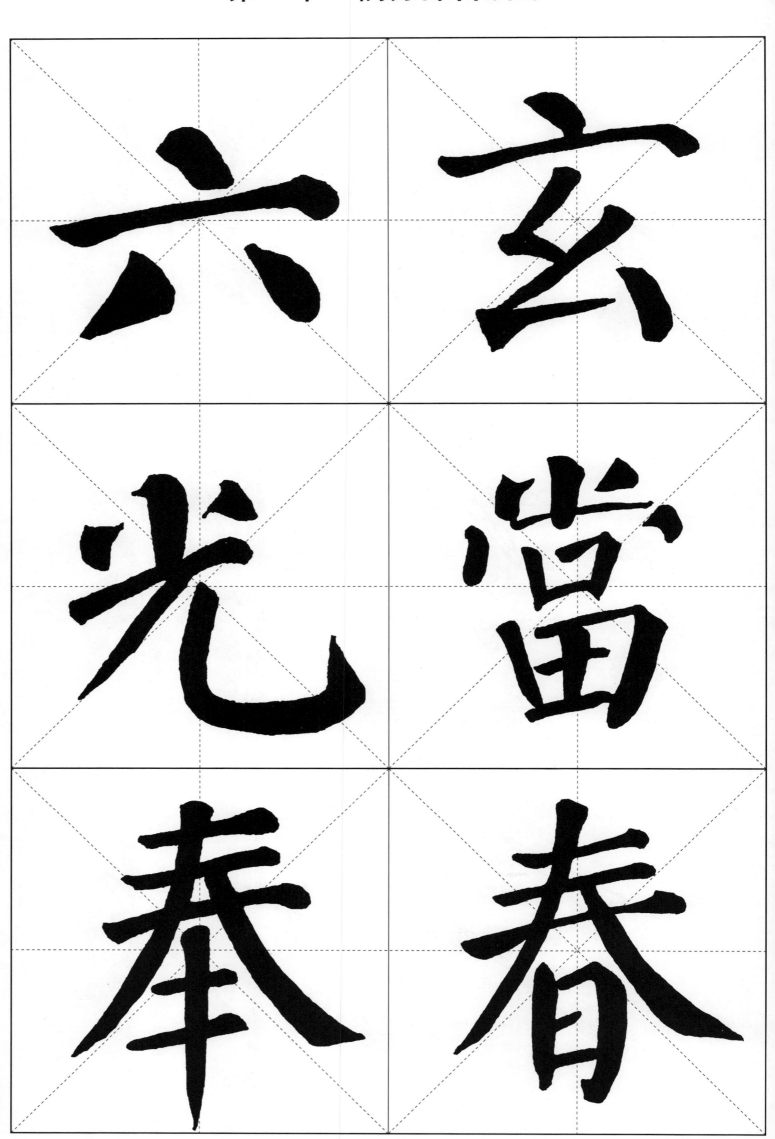

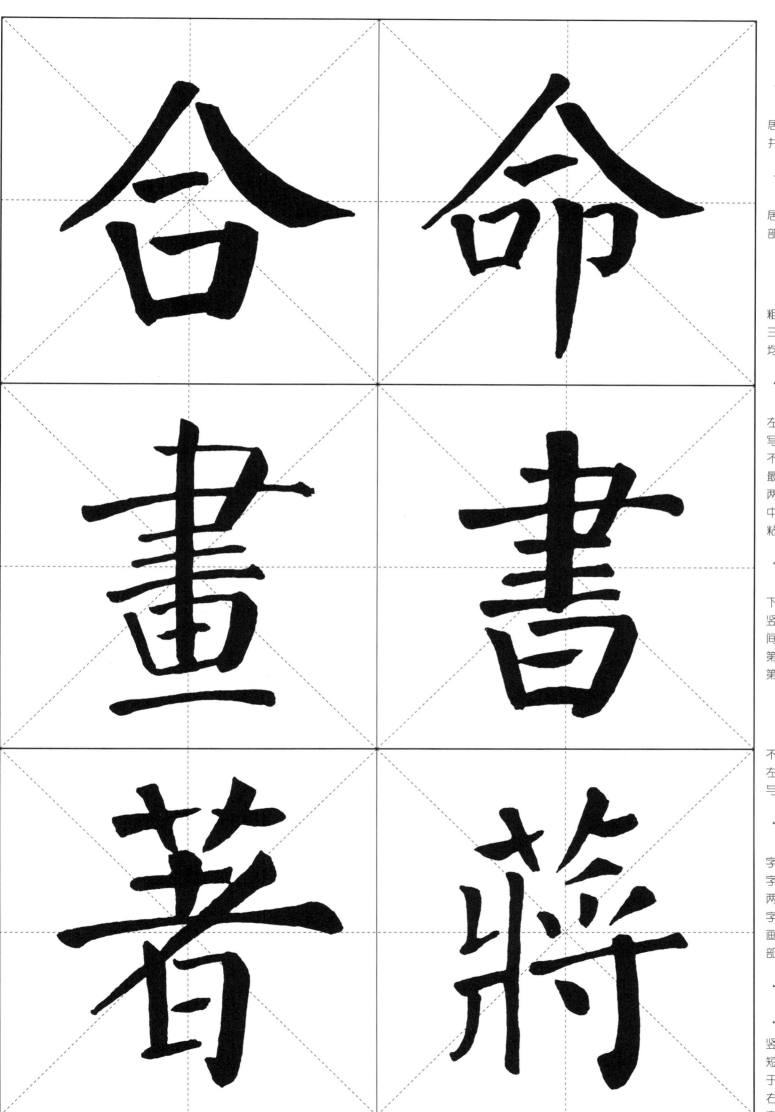

四、人字头

撇轻捺重，左右撑开。

"合"字写法要点：
撇和捺左右撑开，短横居于偏左侧，"口"部居中，并且留出间隙，以便透气。

"命"字写法要点：
撇和捺左右撑开，短横居于偏左侧，"口"部和"卩"部分居中心线两侧。

五、聿字头

横细竖粗，五横长短、粗细不同，第二横最长。第三横最短，五横平行，间隔均匀，竖画居中。

"畫"字写法要点：
以长竖为中心线，注意左右平衡，此字横画较多，写得较细，注意横画的长短不同，第二横最长，第七横最短，而且第七横不与左右两竖粘连，左右两竖末端向中心倾斜，第九横不与竖画粘连，但意连。

"書"字写法要点：
上下结构，上部较长，下部较短，注意横细竖粗，竖画居中，横画相互平行，间隔均匀，下部"日"正对第一横画，"日"部留有间隙，第二横不与右竖粘连。

六、草字头

横细竖粗，两横画取向不同。两竖下端向中心倾斜，左竖较正，右竖较斜，注意与下部结构呼应。

"著"字写法要点：
上部草字头窄，中部老字头宽，下部"日"窄，草字头两竖末端向中心倾斜，两短横连线与下部平行，老字头两横平行，短竖居于横画中间，长撇挺直，"日"部正对草字头两竖。

"將"字写法要点：
上部草字头较窄，下部"將"较宽，草字头左右两竖末端向中心倾斜，左竖较短，右竖较长，左右两横居于一斜线上，"將"部为左右结构，左部较窄，右部较宽。

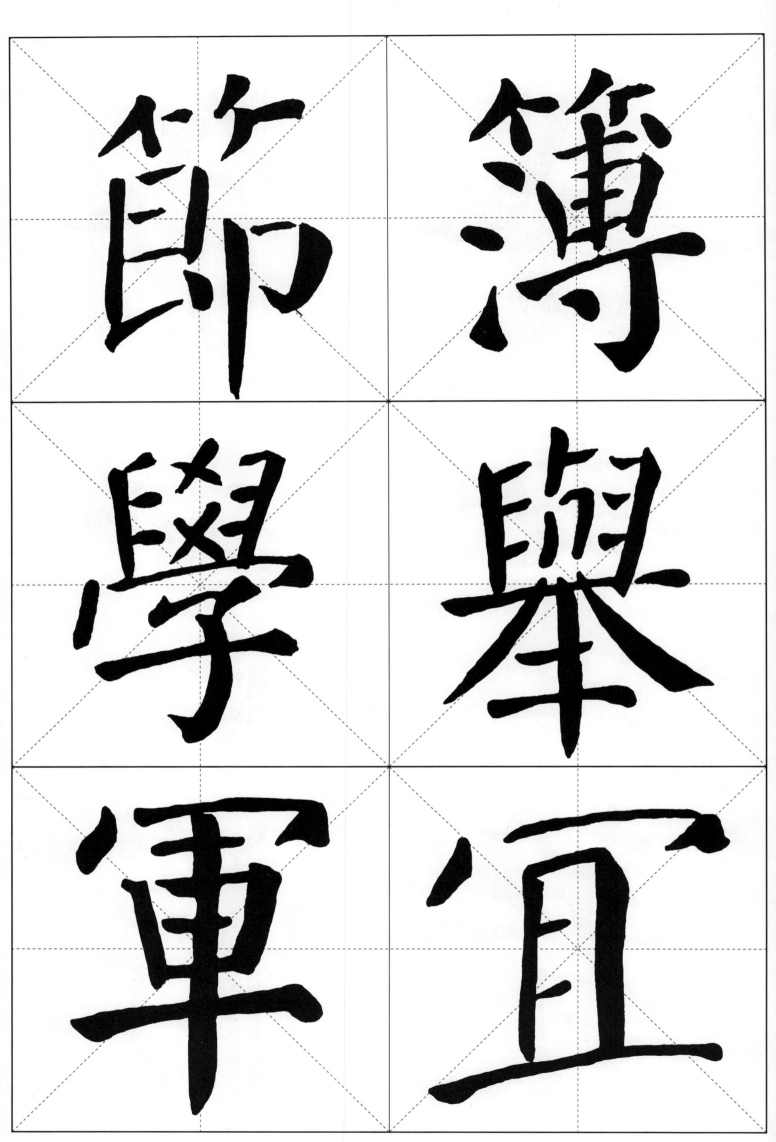

七、竹字头

左部稍低右部略高，左部短撇较长，左右两点取向不同，注意与下部呼应。

"節"字写法要点：

上下结构，下部"即"又分左右结构，"即"部左部与竹字头左部相对，右部与竹字头右部相对，并且"即"部右部较低，悬针竖与左部竖钩的竖平行。

"薄"字写法要点：

上下结构，上部较窄，下部较宽，下部又分左右结构，左部三点连线带弧，右部五横平行，间隔均匀，竖钩起点正对右竖收点，中间一竖居于横画中间，平分横画。

八、臼字头

臼字头有两种写法，注意左右穿插、避让，两竖下部向中心倾斜。

"學（学）"字写法要点：

臼字头较长，"子"部覆盖于秃宝盖下面，二长横平行，横折的折与弯钩近似居于臼字头右竖的延长线上。

"舉（举）"字写法要点：

与"学"的字头写法不同，"举"的字头写法较平稳，下部三横长短不同，中间一横较短，为右尖横，悬针竖居中，撇、捺左右撑开，起点延长线相交于竖画上，收点连线与第三横画粘接。

九、秃宝盖

两笔断开，第一笔与钩遥遥相应。

"軍（军）"字写法要点：

横画较多，注意长短、粗细的变化，第六横最长，长度大约与秃宝盖相等，而且笔画也较粗，第二横与秃宝盖的第一笔和钩连线粘接，第三横不与右竖粘连，留出间隙，第四横最短，并且不与左右两竖相接，左右两竖下端向中心倾斜，六横画基本平行，而且间隔均匀，悬针竖较长，居中，以长竖为中心线，横画要注意左右平稳。

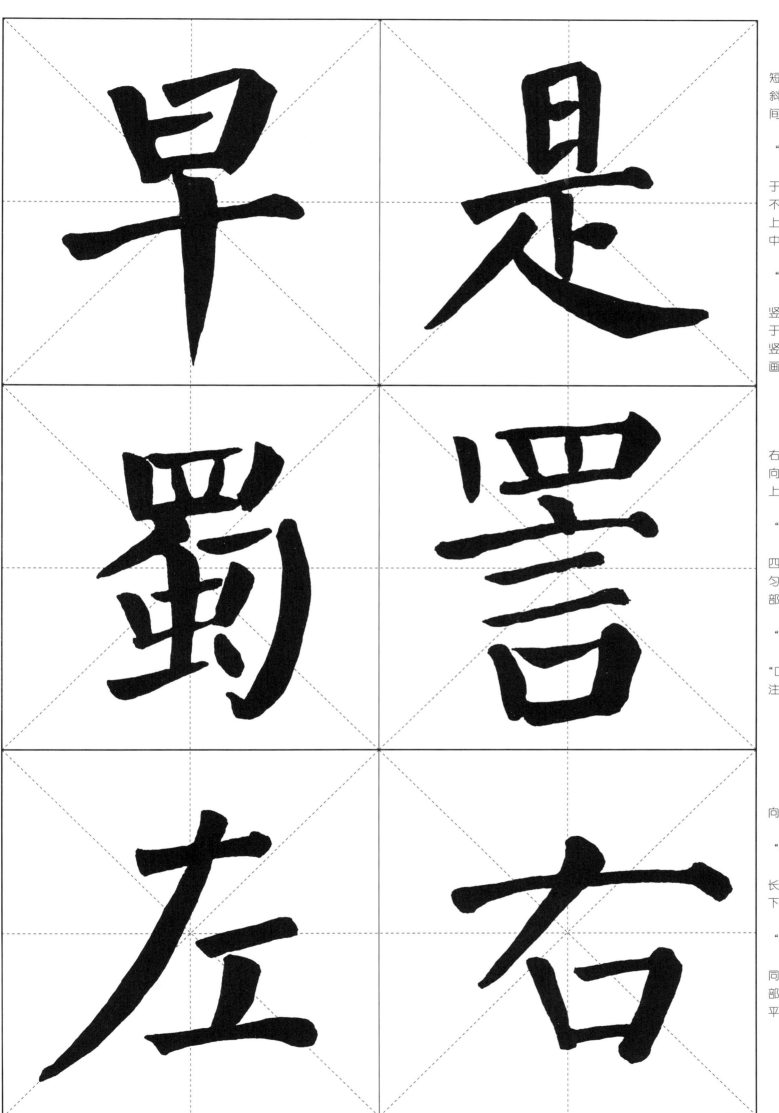

十、日字头

横画左低右高，竖画左短右长，两竖下部向中心倾斜，中间一横不与竖画相接，间隔均匀。

"早"字写法要点：
"日"部留出间隙，便于透气，中间横为右尖横，不与右竖相接，下部长横与上部三横平行，以悬针竖为中心线平衡左右。

"是"字写法要点：
"日"部居于长横中部，竖画正对"日"部，短横居于竖画中部，撇平分长横和竖构成的角，捺与撇画和竖画粘连，向右延伸。

十一、横目头

第一笔与横画断开，左右两竖较粗，并且两竖下端向中心倾斜，中间两竖平分上下两横。

"蜀"字写法要点：
整个字形状较方，下部四横画基本平行，注意间隔匀称，撇与横折钩把"虫"部包围住，形成右上包围。

"罢"字写法要点：
横画平行，间隔匀称，"口"部正对上部，斜点居中，注意左右平稳。

十二、左字头

撇居于横画中间起笔，向左下方伸展，横细撇较粗。

"左"字写法要点：
横短撇长，三横平行，长短不同，中间横较短，底下横较长，竖取斜势。

"右"字写法要点：
上部形状和"左"字不同，"右"字横长撇短，"口"部居中，并且两横画与长横平行。

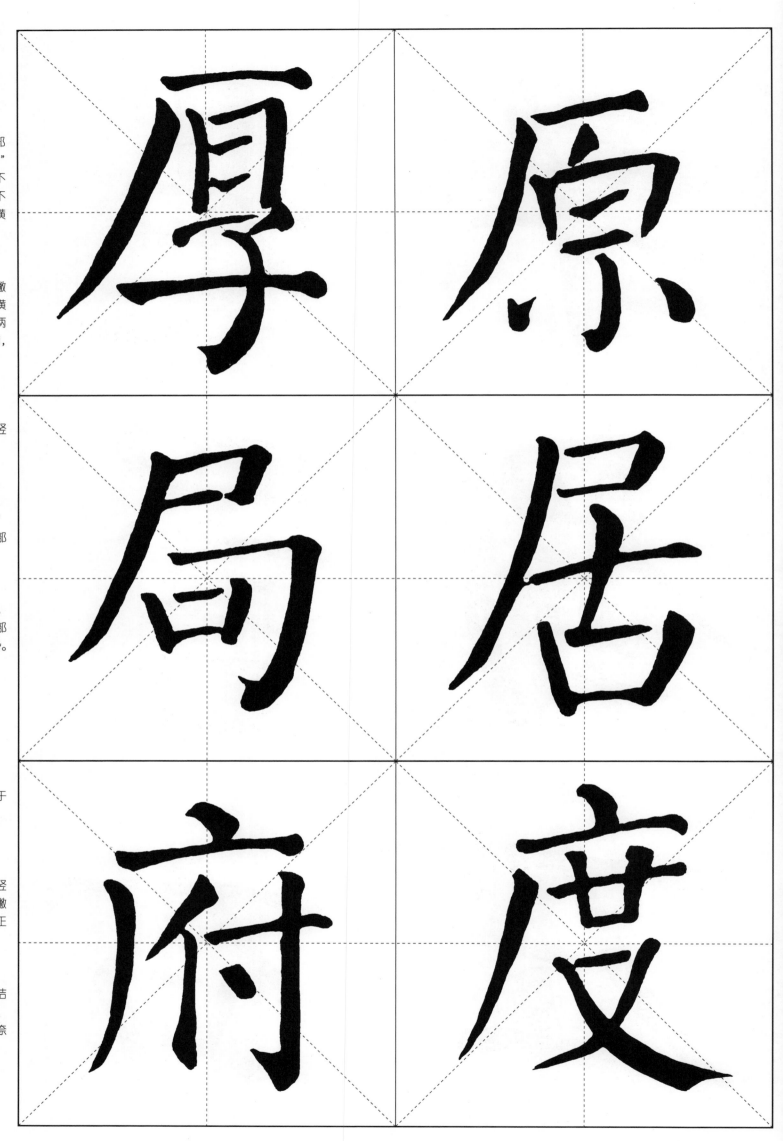

十三、厂字头

横轻撇重，横短撇长，两笔虽断开，但意连。

"厚"字写法要点：

左上包围结构，内部"日"部和"子"部正对"厂"部横画，"日"部第一横不与左竖相接，第二、三横不与右竖相接，"子"部长横与"厂"部横画平行。

"原"字写法要点：

左上包围结构，内部撇画较短，"日"部中间短横为左尖横，并且不与左右两竖粘连，竖钩居于横画中间，左右两点相互呼应。

十四、尸字头

两横近似平行，横细竖粗，撇较长。

"局"字写法要点：

五横平行，间隔均匀，并且横细竖粗。内部"口"部不封口，并且与"尸"部的横画相对。

"居"字写法要点：

笔画较少，间隔稍疏。此字为左上包围结构，内部间隔均匀，中间竖画取斜势。

十五、广字头

斜点与横画粘连，居于横画右侧，撇与横画断开，并且比横画长。

"府"字写法要点：

短撇对正斜点起笔，竖居于短撇中部，并且与短撇粘连，两横画平行，竖钩正对长横末端。

"度"字写法要点：

"度"字为左上包围结构，四横平行，间隔均匀，两竖居于斜点两侧，撇和捺的交点正对斜点。

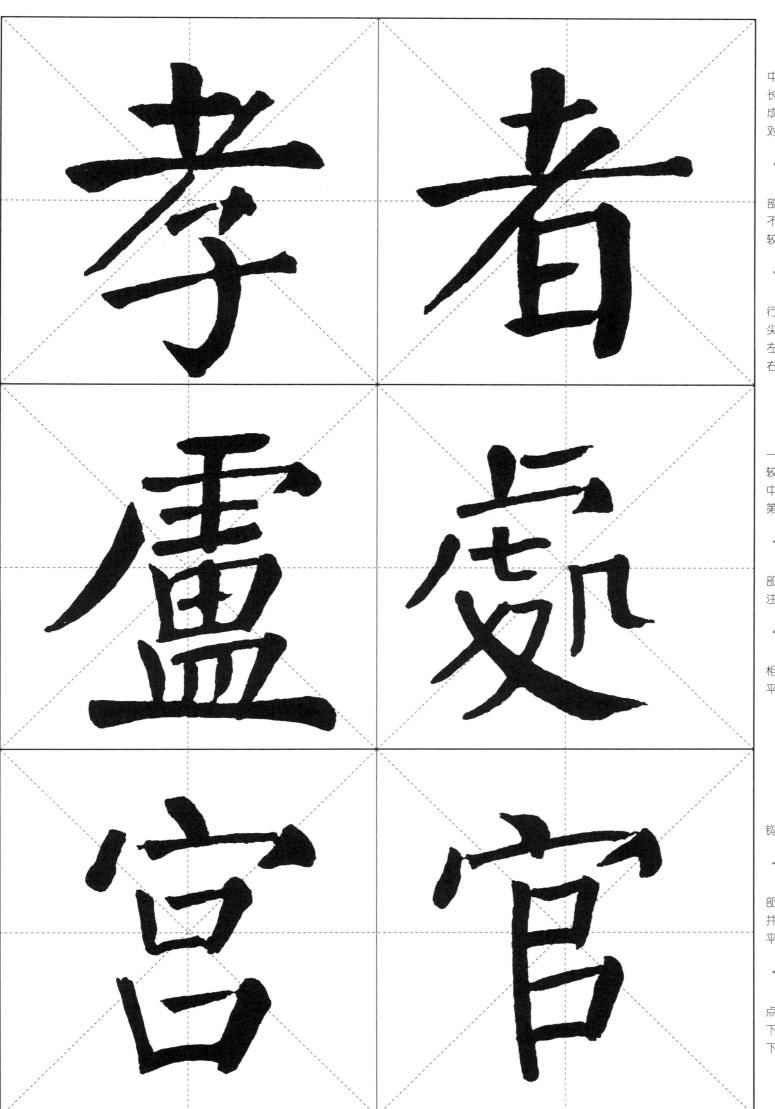

"孝"字写法要点：
以竖画为中心线，"子"部偏于右侧，三横注意长短不同，第二横较长，第一横较短。

"者"字写法要点：
此字上宽下窄。五横平行，"日"部中间一横为右尖横，并且不与右竖相接。左竖较短，正对字头短竖，右竖较长，正对长撇起笔。

十七、虎字头

虎字头有两种写法，第一种较平稳，横细竖粗，撇较重并与横钩断开，竖画居中，四横平行，间隔均匀。第二种较险峻。

"盧"字写法要点：
虎字头的横画与"田"部、"皿"部对正，底横较长，注意横画平行，间隔均匀。

"處"字写法要点：
此字较险峻，三撇取向相同，捺画较粗，而且较长，平稳整体。

十八、宝盖头

斜点居中，第一笔与横钩断开，并且与钩相呼应。

"宫"字写法要点：
斜点居中，两个"口"部一小一大，皆正对斜点，并且皆不封口，五横画相互平行，间隔均匀。

"官"字写法要点：
斜点居中，竖画对正斜点，间隔均匀，上"口"较小，下"口"较大，右侧两短竖下端向左侧倾斜。

十九、八字底

两点左右撑开，并且左右相同。

"與（与）"字写法要点：
两竖下端向中心倾斜，并且横细竖粗，横画相互交错，底下两点左右撑开。

"貝"字写法要点：
左右两竖稍长，横细竖粗，横画平行，间隔均匀，第二、第三、第四横不与右竖相交，底下两点左右撑开，起笔与两竖粘连。

二十、心字底

三点相呼应，中间一点居中，钩取向左上，形成回抱之势。

"思"字写法要点：
上下结构，上部"田"不封口，左右两竖下端向中心倾斜，三横平行，第二横不与左右两竖粘连，下部"心"部衬托上部。

"忠"字写法要点：
上部较窄，下部较宽，"口"部留出间隙，长竖居于下横画中间，左右两竖向中心倾斜，以长竖为中心线，"心"部略偏右侧。

二十一、贝字底

左右两竖较长，横画平行，间隔均匀，第二、第三横不与右竖粘连，底下两点左右撑开，左点较轻，右点稍重。

"賢（贤）"字写法要点：
上下结构，上部又分左右结构，左部稍低，右部稍高，"貝"部正对左右两部间隙。

二十二、目字底

横细竖粗，左竖短，右竖稍长，横画平行，间隔均匀，第二、第三横不与右竖粘连。

"省"字写法要点：
上下结构，上部短竖居于两点中间，左右两点，一低一高，相互呼应，撇画插在短竖和右点之间，下部"目"部左竖居于上部短竖延长线上，右竖正对上部撇画和右点间隙。

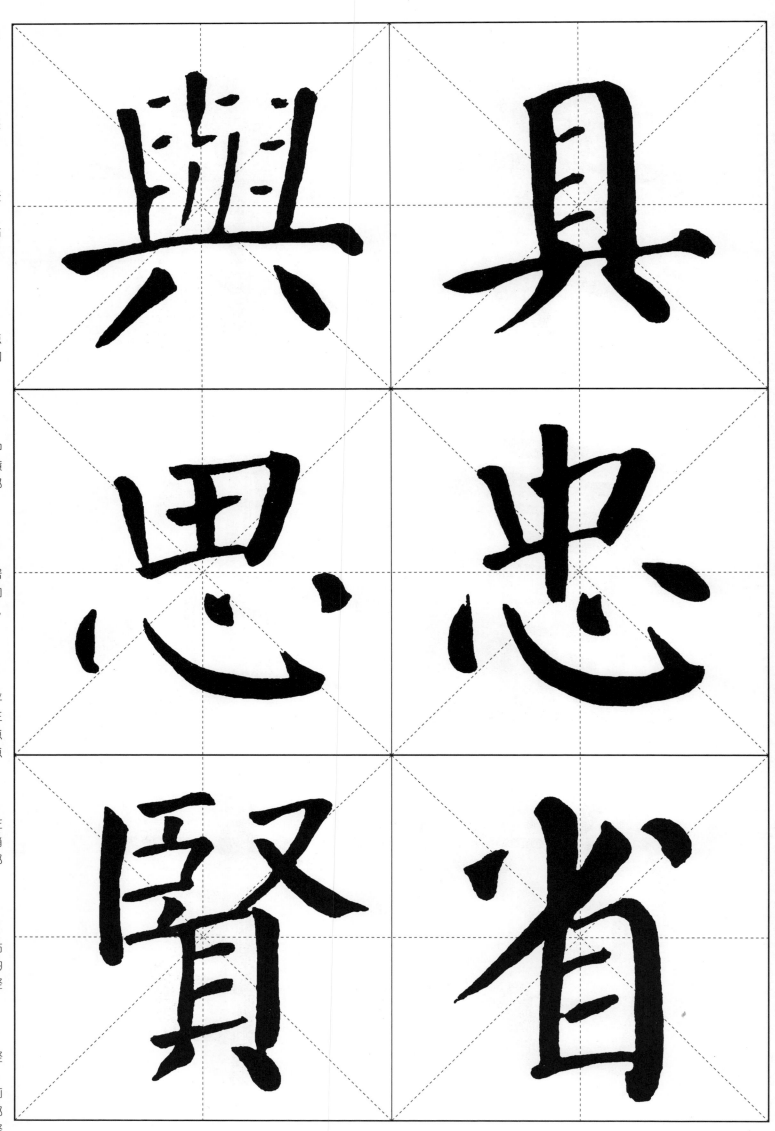

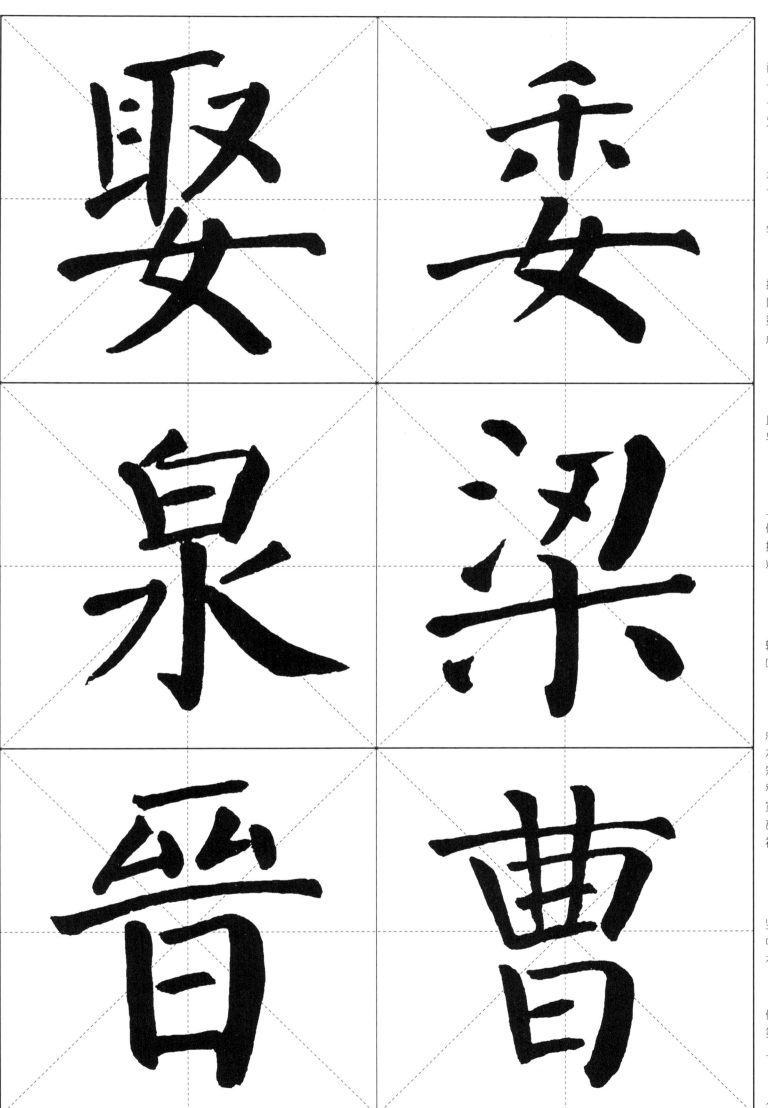

二十三、女字底

横画较长，左低右高，两撇一短一长，短撇较直，长撇稍曲，短撇起点较高，长撇起点较低，撇捺交点正对短撇起点。

"娶"字写法要点：

为上下结构，上部又分左右结构，并且左右相等。下部较宽，衬托上部，注意"女"部短撇起笔居于"娶"字的中心线上。

"委"字写法要点：

上部竖画较粗，竖与短撇的起点、撇捺的交点居于同一中心线上。第一横短，第二横较长，反捺稍粗，收点较低，平衡左右。

二十四、水字底

竖钩居中，横撇较轻并且不与竖钩粘连，撇捺较重，与竖钩相接。

"泉"字写法要点：

上短下长，上窄下宽，上部"白"两竖下端向中心倾斜，中间一横不与右竖相接，下部竖钩居中并与横画粘连，撇和捺左右撑开。

二十五、木字底

横画细长，竖钩居中，较粗，两点一低一高，相互呼应。

"梁"字写法要点：

此字为上下结构，注意点的变化和呼应，上部三点水，第一点较长，第二点较短，第一点与第二点距离较窄，第二点与第三点距离较宽，三点连线带弧状，上下部注意呼应，下部"木"较宽，衬托上部。

二十六、日字底

"日"字不封口，横细竖粗，三横平行，间隔均匀，中间一横不与右竖相交，左右两竖下端略向中心倾斜。

"晋（晉）"字写法要点：

上部左折较大，并且稍低，右折较小。横画平行，第二横较长，"日"部对正上部两折。

"曹"字写法要点：

横画基本平行，间隔均匀，第一横较长，第三横不与左右两竖粘连，上下部左右两竖稍粗，并且竖画下端向中心倾斜。

二十七、皿字底

左右两竖末端向中心倾斜，中间两竖平分内框，左竖稍短右竖较长，形成左紧右松。底下长横稍长。

"監（监）"字写法要点：
此字为上下结构，上部又分左右结构，左部稍低，右部稍高，下部较宽，衬托上部。

"益"字写法要点：
两点一低一高，相互呼应，两点连线和第一、第二横平行，两小折起笔正对两小点，下部"皿"部对正两小点，并且衬托上部。

二十八、口字底

"口"字不封口，留出间隙，以便透气，左右两竖下端向中心倾斜。

"君"字写法要点：
左上包围结构，第一、第二、第三横相互平行，间隔均匀，第二横较长，长撇穿越第二、第三横中部，"口"部居于长撇下部，"口"部两竖末端的连线与第一、第二、第三横近似平行。

"名"字写法要点：
两撇一短一长，取向相同，斜点居于长撇中部，三横近似平行，左竖稍短，对正斜点。

二十九、竖心底

竖画较粗，略带弧，三点居于同一斜线，并且相互呼应。

"恭"字写法要点：
上部较长，两横平行，两竖下端向中心倾斜，撇和捺左右撑开，起笔与两竖末端相接。下部居于撇和捺之间，竖画较粗，居于中部。

三十、四点底

四点大小长短，取向不同，四点居于同一斜线上，相互呼应，有聚中之势。

"無"字写法要点：
短撇较粗，三横平行，间隔均匀，四竖长短，粗细不同，四点间隔均匀，正对第二横并且相互呼应。

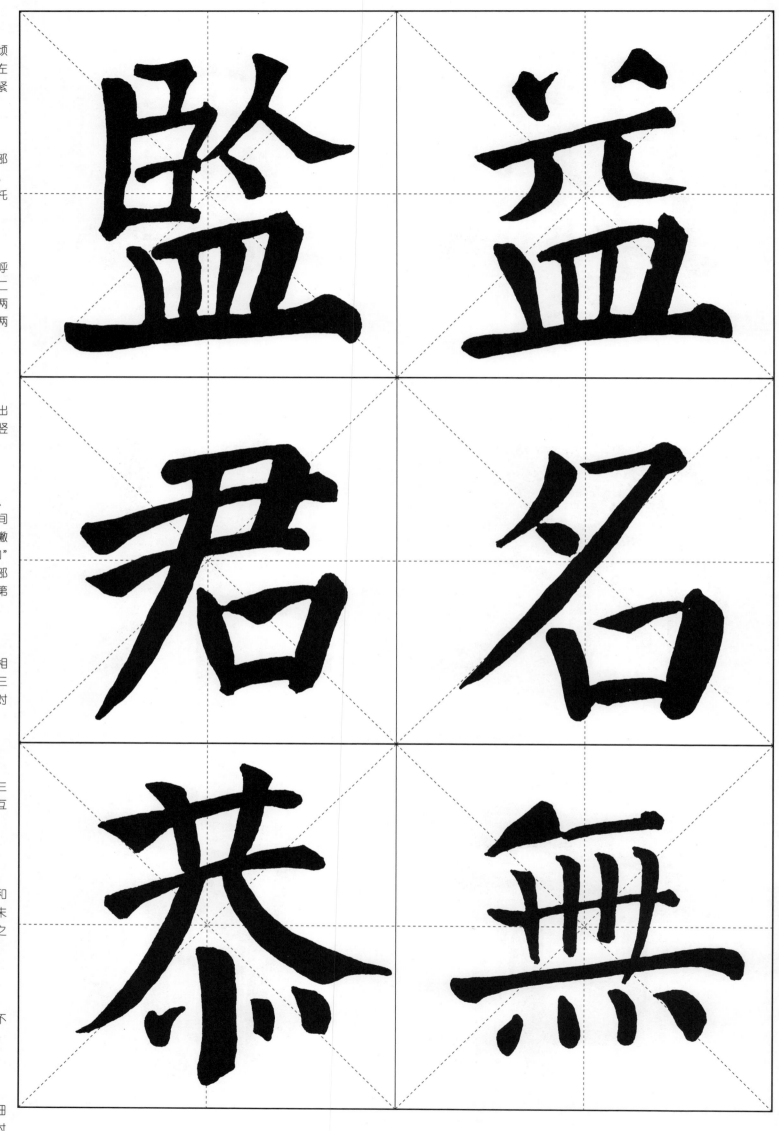

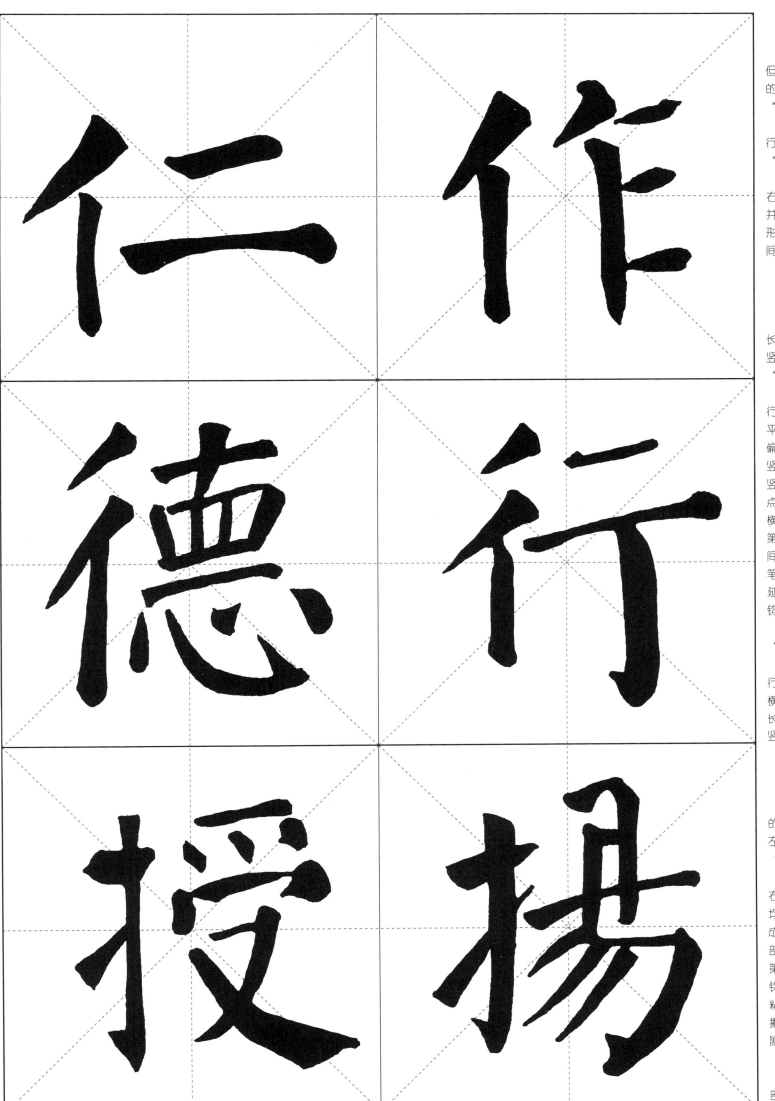

两笔粘连，撇与竖相交，但空出一小角，竖画写于撇的中下部，有避让右部之势。

"仁"字写法要点：

两横一短一长，相互平行，撇重竖轻，整字呈扁形。

"作"字写法要点：

两撇平行，左撇较长，右撇稍短，两竖稍粗，较长，并且相互平行，三横稍短，形态自不相同，相互平行，间隔均匀。

三十二、双人旁

第一撇较短，第二撇较长，两撇起笔在同一垂线上，竖画居于长撇中上部。

"德"字写法要点：

左右结构。右部四横平行，第一横与长撇起点同一平线，竖画起点居中，收点偏向左侧并与左竖呼应，左竖较正，右竖较斜，中间两竖平分第二、第三横画。三点呼应，左起第一点与第四横起点相对，第二点居中，第三点居于横和钩空隔的中间，心钩起笔正对左竖，收笔居于第一横画收点垂线外延，双人旁的长竖收点与心钩底部的连线基本平行。

"行"字写法要点：

两横一短一长，基本平行，短横正对两撇间隙，长横对正长撇中部，竖钩居于长横右侧，比右竖较低，两竖相向。

三十三、提手旁

横画左重右轻，居于竖的上部，以竖画为中心线，左边较重，右边较轻。

"授"字写法要点：

此字为左右结构，左窄右宽。左右避让，三点间隔均匀，相互呼应，上撇变化成横，三横基本平行，"又"部偏左，撇起点正对第二、第三点空隙，收点延线与竖钩相交。捺较重，不与横画粘连，正对秃宝盖左点，与撇交点正对第一、第二点空隙，收笔略低于竖钩。

"扬"字写法要点：

提手旁的竖略带弧，右部长横略低于提画收点，三撇长短不同，但取向相同，横折钩斜中取正。

23

三十四、木字旁

横画左重右轻，居于竖画上部，竖画挺直，可向左带钩，撇不应写得太长，收点与横画起笔相对，捺变化成点，不与横画粘连，并且不能超越横画末端垂线。

"相"字写法要点：
左右基本同宽，三竖平行，间隔均匀，第一竖较长，中间竖较短。左部横画与右部第一横居于同一斜线，四横平行，间隔均匀，框内二短横不与右竖粘连。

"柳"字写法要点：
左右两部较长，中间较短，"夕"部取斜势，斜中取正。

三十五、禾字旁

两撇粗细和取向不同，第一撇较平，第二撇稍短。竖钩居于横画右侧，点不与横画粘连。

"秋"字写法要点：
左右结构，右部较宽，右部左右两点相互呼应，左点稍低居于横和点之间，右点较高，撇和捺左右撑开，收点不能低于左部钩画。

"积（积）"字写法要点：
左右结构，右部横画较多，注意横细竖粗，横画平行，间隔均匀，第五、第六横不与右竖粘连。"责"字上部竖画居中，略取斜势，下部两竖居于上部竖画两侧，底下两点左右撑开。

三十六、示字旁

两横一短一长，横画末端对齐，撇画挺直，斜点不与横画粘连，并且不能超越横画末端垂线。

"神"字写法要点：
左右两部的长竖平行，右部长竖居中，左右两短竖末端向中心倾斜，横画稍细，相互平行，间隔均匀。

"禮（礼）"字写法要点：
此字笔画较多，注意笔画稍细。右部横画要平行，第二横稍短，不与左右两竖粘连，中间两竖平分横画，左右两竖末端向中心倾斜，底下横画最长，并且与左部竖画末端相平。

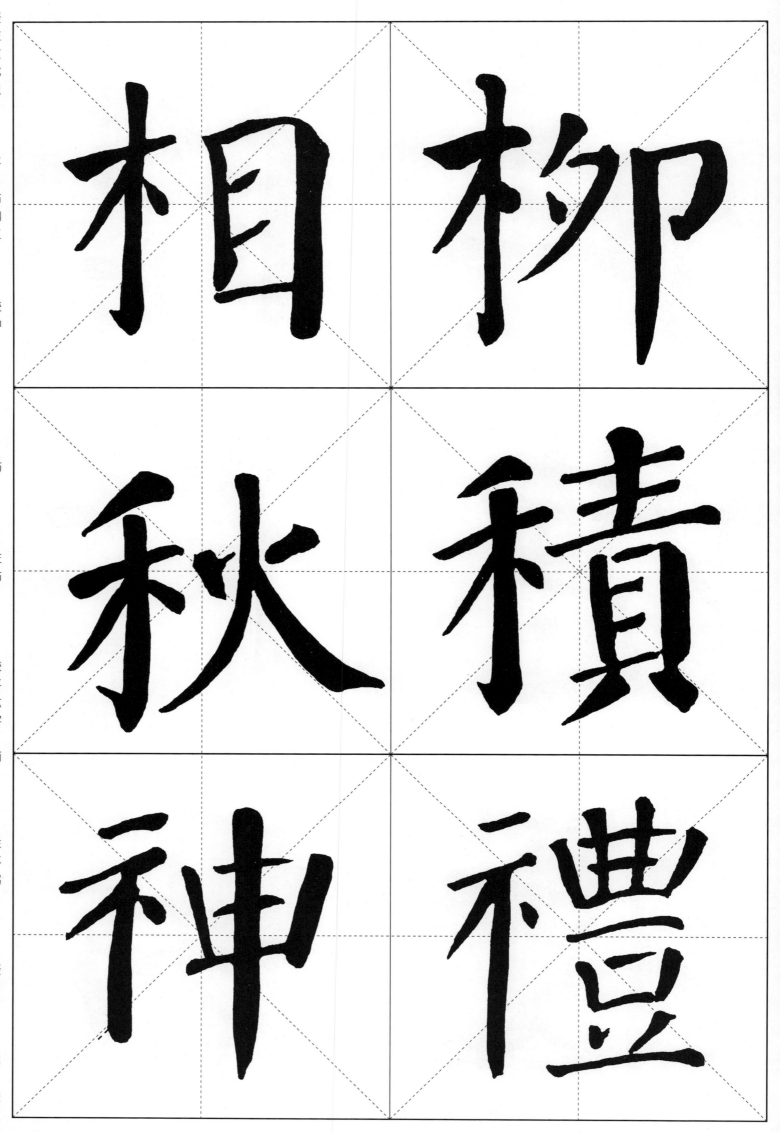

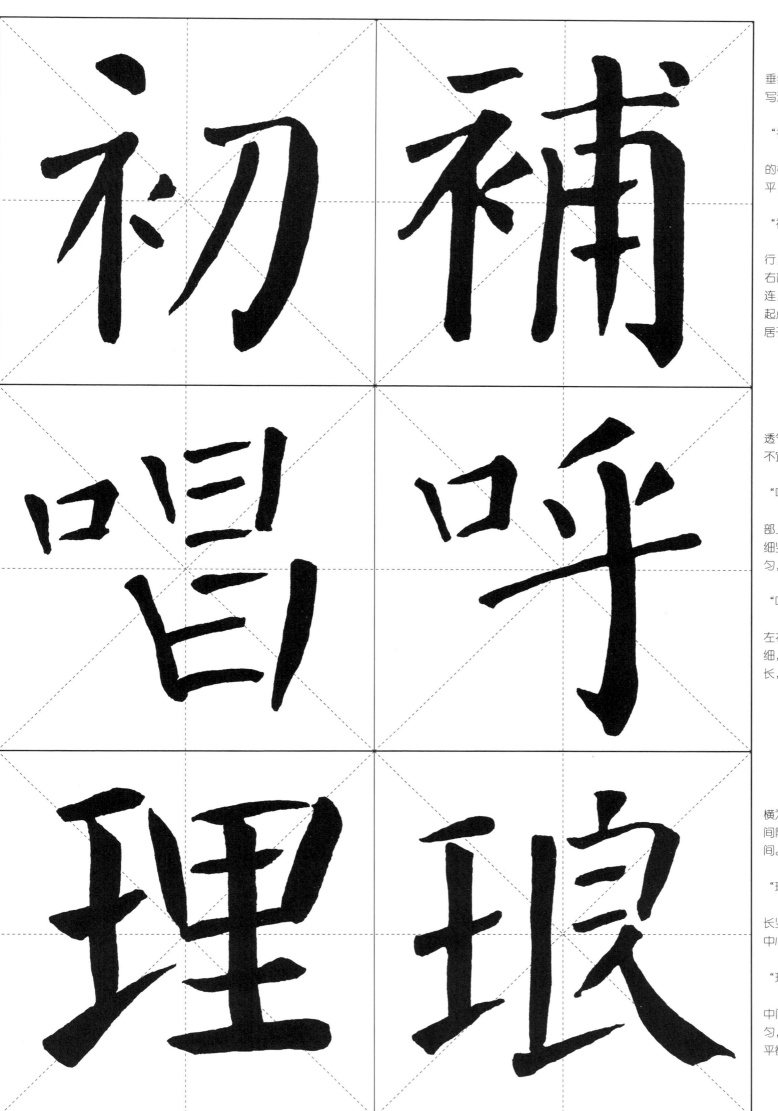

三十七、衣字旁

两小点略超出横画末端垂线，并且相互呼应，其他写法和示字旁写法相似。

"初"字写法要点：
右边"刀"与左边"衣"的横画相平，钩与垂露竖相平，撇略短于钩。

"補（补）"字写法要点：
右部较宽，左右四竖平行，四横平行，间隔均匀，右部第四横不与左右两竖粘连，左右两竖正对第一横的起点和收点，悬针竖较长，居于横画中间，平衡左右。

三十八、口字旁

"口"字不封口，便于透气，一般位于字的左上方，不宜写得太大。

"唱"字写法要点：
"口"部居于上部，右部上小下大，皆不封口，横细竖粗，六横平行，间隔均匀，左右两竖皆向中心倾斜。

"呼"字写法要点：
"口"部居于左部上部，左右两点相互呼应，长横稍细，弯钩略粗，横画左端略长，右端稍短。

三十九、王字旁

第一横为左尖横，第二横为右尖横，第三横近似挑，间隔均匀，竖画居于横画中间。

"理"字写法要点：
右部较宽，五横平行，长竖居中，左右两竖末端向中心倾斜。

"琅"字写法要点：
右部较宽，点居于横画中间，三横平行，两间隔均匀，撇画较小，捺画较粗长，平衡整体。

短撇较直，长撇稍曲，
两撇下端延长线相交，长撇
和反捺交点正对短撇起笔。

"好"字写法要点：
左短右长，左右相同，
注意左右穿插。

"始"字写法要点：
左右近似相等，左部有
避让右部之势，右部"台"
字下部与上部同大，"口"
字不封口，留出空隙，左右
两竖末端向中心倾斜。

四十一、竖心旁

左右两点一小一大，小
点稍高，大点略低，并且小
点距竖画较近，两点相互呼
应。

"悟"字写法要点：
左右两点居于竖画上
端，右部五横平行，间隔均
匀，横画长短不同，第一横
较短，第三横较长，"吾"
字上部两竖取斜势并且相互
平行，下部"口"字不封口，
正对第一横。

"恬"字写法要点：
左右基本同长，撇画较
短，竖点、平分长横，并且
与底下两横平行，间隔均匀，
"口"字不封口，正对短撇。

四十二、三点水

三点大小不同，三点连
线带弧，第一点与第二点距
离稍近，第二点与第三点距
离稍远，三点相互呼应。

"清"字写法要点：
左右结构，右部较宽。
右部六横平行，间隔均匀，
第三横较长，第五、第六横
不与右竖粘连，上部竖画居
中。

"河"字写法要点：
右部长横居于第一点
下，三横平行，竖钩居于横
画右侧，"口"字居于竖钩
上部，"口"字左右两竖下
端向中心倾斜。

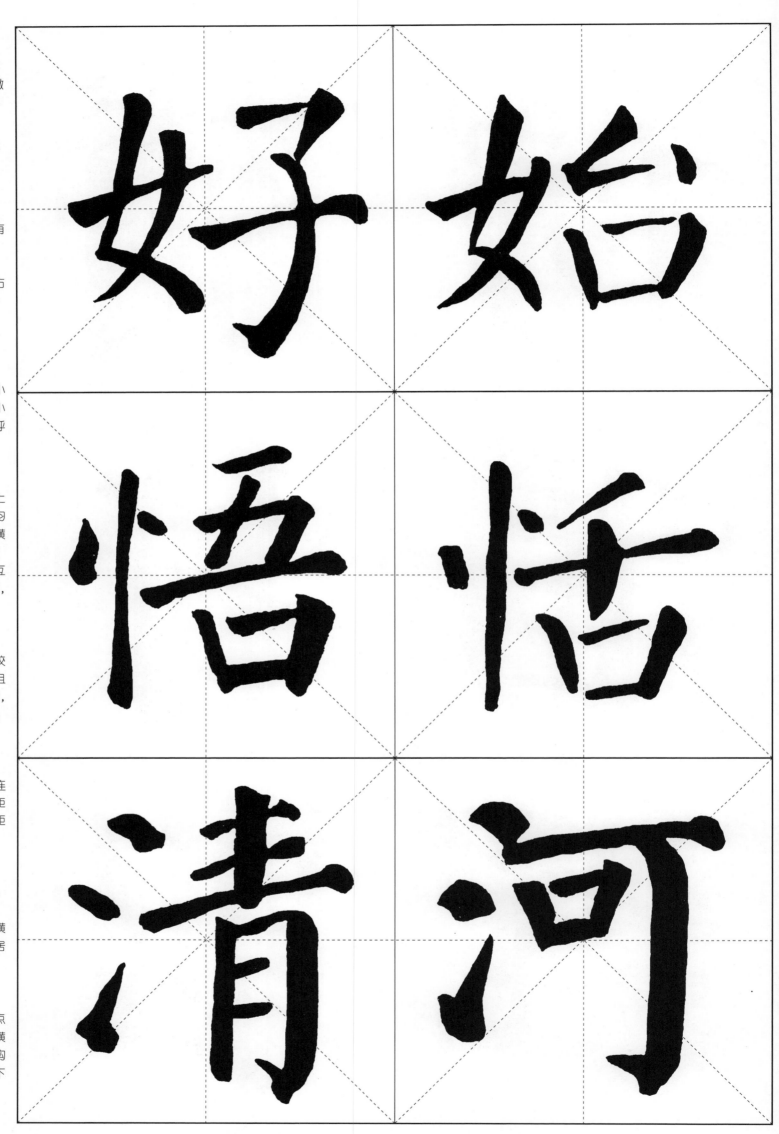

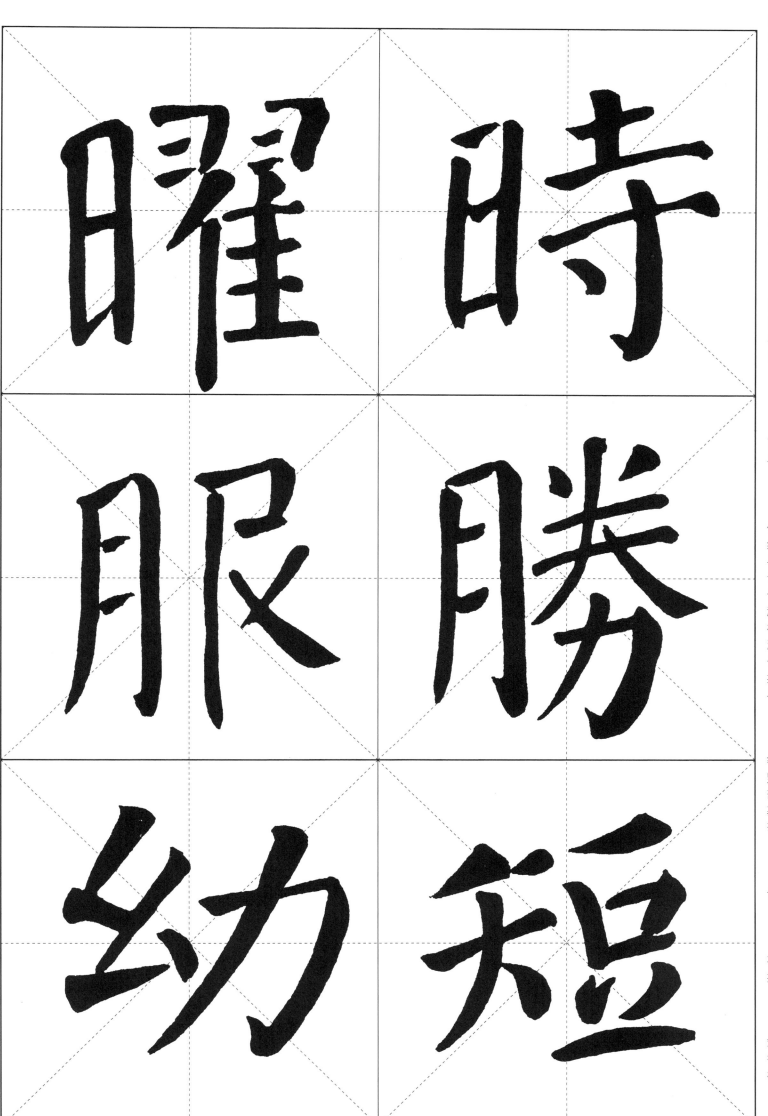

四十三、日字旁

第二短横居于整字中部，第三短横变化成提，左右两竖基本平行，"日"字一般占整字的三分之一。

"曜"字写法要点：

右部笔画较繁，笔画之间应紧凑，右部又分上下结构，上短下长，上部三横平行，间隔均匀，中部一短横不与右竖相接，左右两竖平行，皆取斜势。下部长撇插入上部左右两点空隙，两竖平行，左竖较长，点居于右竖延线上，四横平行，间隔均匀。

"时"字写法要点：

左窄右宽，右部三横平行，间隔均匀，第一横较短，第二横较长，短竖居于两横左侧，竖钩较粗，居于短竖延长线旁边，斜点与钩呼应。

四十四、月字旁

三横平行，两间隔均匀，两短横皆左重右轻，并且不与右竖相接。撇挺直。

"胜"字写法要点：

左窄右宽，右部两点左低右高，相互呼应，两点连线与下三横相互平行，并且与下两横形成的两个间隔均匀，长撇在左部第一横的延长线上和两点中间起笔，穿越两横左侧，基本对正第二横起点收点，捺于横画中间起笔，向右斜下伸展，略低于长撇收点，"力"居于撇捺之间，正对左右两点，撇与竖钩取向相同。

"服"字写法要点：

左右结构，左右基本相等，左部长撇、竖钩和右部竖画形成的两间隔均匀，左部第一间隔和右部第一间隔基本同大，短撇居于捺画上部，捺不与横和竖粘连。

四十五、幺字旁

第一折较短，第二折较长，斜点与第二折粘连。

"幼"字写法要点：

左部稍高，右部略低，右部长撇居于横画中间，长撇和竖钩取向相同。

四十六、矢字旁

短撇较重，短横稍轻，短撇和短横连线与第二横平行，长撇对正短撇起笔，穿越横画中部，斜点与撇画粘连。

"短"字写法要点：

左部稍短，右部较长，右部长横为左尖横，右部四横相互平行，"口"字左右两竖末端向中心倾斜，两点相互呼应，并且正对横画。

四十七、弓字旁

上紧下松，弯钩饱满，整个字与右部形成背向关系。

"弘"字写法要点：
左部"弓"字较长，右部较短，右部居于"弓"字上部，左右两部相背。

"强"字写法要点：
右部较宽，两个"口"字皆不封口，留出空隙，第一个"口"字较小，第二个"口"字较大，左右两竖下端皆向中心倾斜，中间竖画有点弯曲。

四十八、方字旁

斜点居于横画右端，撇的起笔正对斜点并且与横画粘连，横折钩与撇取向相同。

"於"字写法要点：
左右相等。右部撇较短，捺较长，两点相对，第一点较短，第二点较长，两点取向不同。

四十九、子字旁

横折较短，弯钩较长，横画左重右轻，居于弯钩上部。

"孫"字写法要点：
左右同长，左部与右部形成相背关系。右部三撇取向相同，并且近似平行，三撇长短不同，第一撇较短，第三撇较长，竖钩居中，左右两点相互呼应。

五十、左耳旁

两小折要注意粗细的变化，竖略带弧，有向右合抱之势。

"陳"字写法要点：
左窄右宽，左右两长竖平行，右部四横平行，间隔均匀，左右两短竖向中心倾斜，撇和捺与竖画粘连，撇轻捺重。

"陵"字写法要点：
左窄右宽，右部两横平行，竖画居于横画中部，两小折居于竖画两侧，两撇取向相同，捺画与第二撇交点正对竖画。

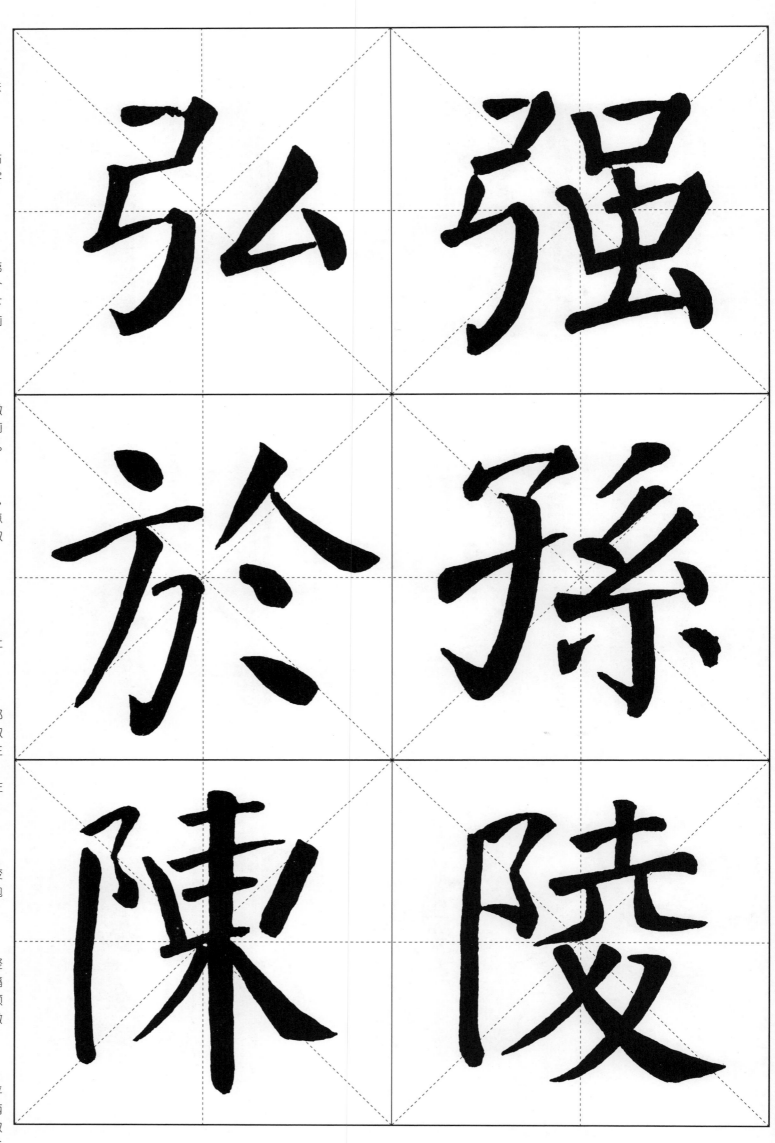

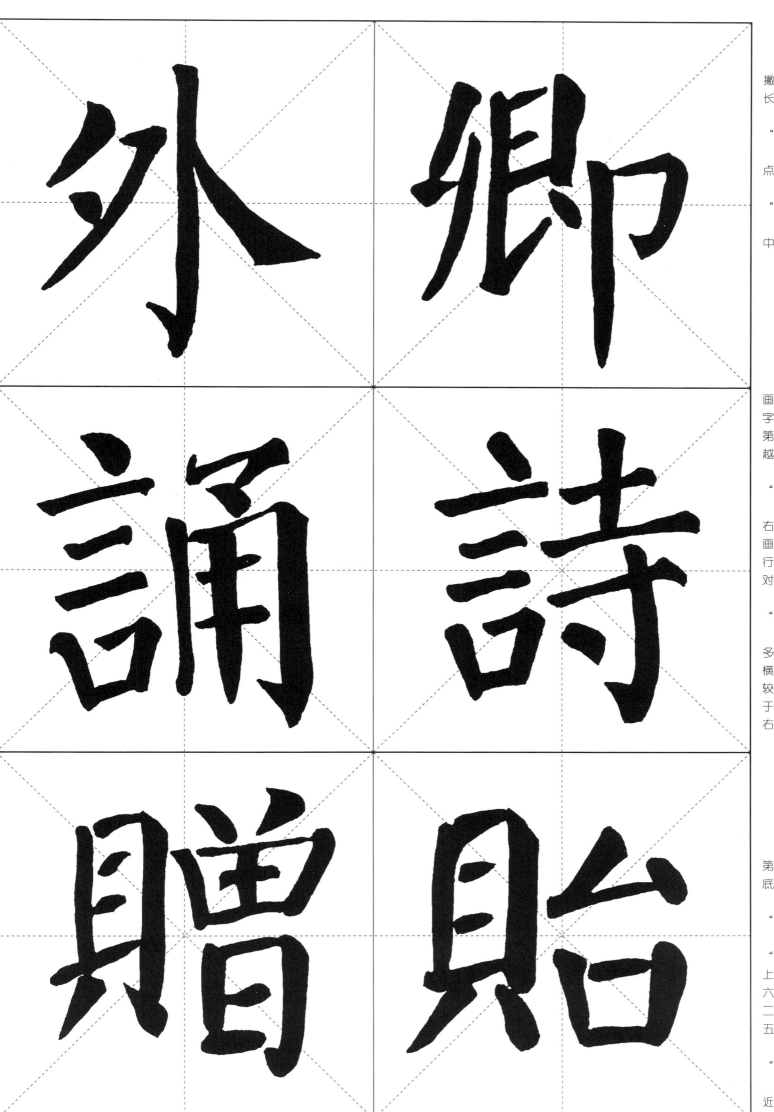

取斜势，斜中取正，两撇长短、粗细不同，短撇略粗，长撇稍细，注意与右边响应。

"外"字写法要点：
右部竖钩较长，钩向斜点，捺画于竖画上部起笔。

"卿"字写法要点：
此字为左中右结构，左中右基本相等，右部稍低。

五十二、言字旁

斜点居于横画右端，横画相互平行，间隔均匀，"口"字留有空隙，第二、第三、第四、第五横画收点不许超越第一横画末端。

"诵"字写法要点：
左右结构，左窄右宽。右部横折较小，斜点居于横画中间，横细竖粗，四横平行间隔均匀，中间悬针竖正对斜点。

"诗"字写法要点：
此字左右部横画都较多，注意左右穿插，右部三横平行，间隔均匀，第一横较短，第二横较长，竖画居于横画中部，竖钩居于横画右侧。

五十三、贝字旁

横细竖粗，间隔均匀，第二、第三横不与右竖粘连，底下两点左右撑开。

"赠"字写法要点：
左右结构，右部较宽，"日"字正对"田"字，顶上两点居于中间竖画两旁，六横画平行，间隔均匀，第二横不与左右两竖粘连，第五横不与右竖粘连。

"贻"字写法要点：
左右近似相等，整个字近似正方形，右部的上下部同大，两间隔均匀，"口"字两竖末端向中心倾斜。

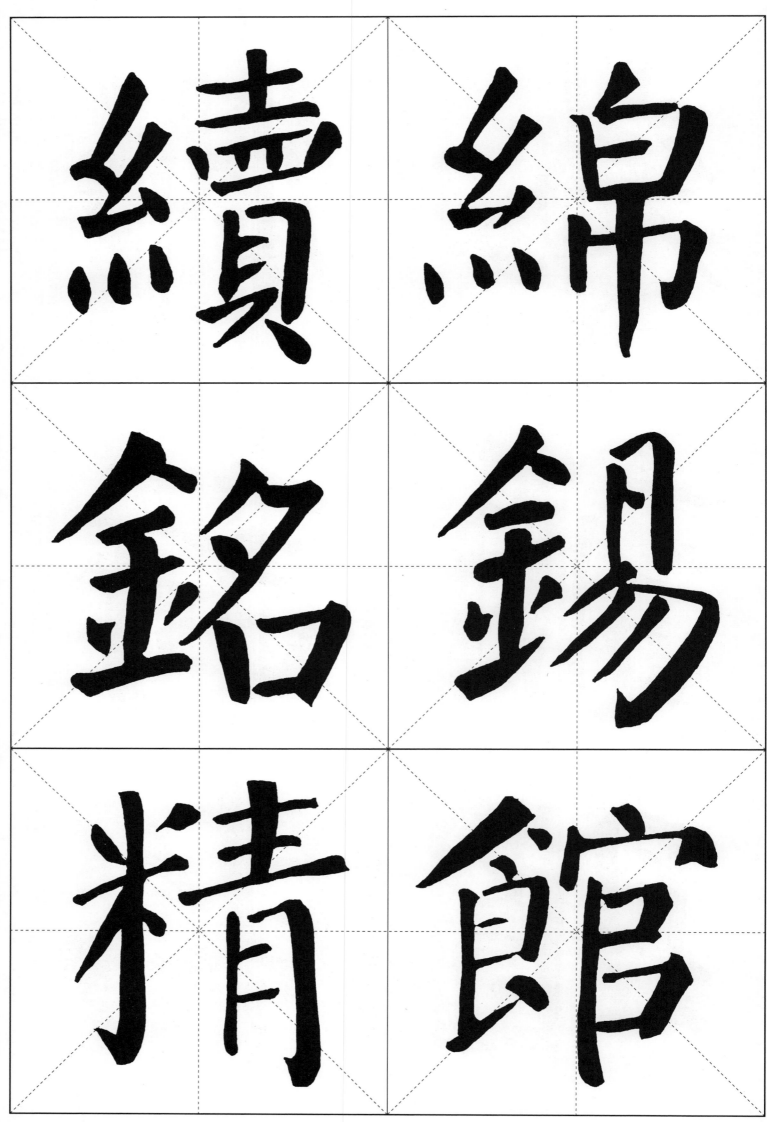

五十四、绞丝旁

第一小折较短，第二小折较长，三点相呼应，并且居同一斜线，三点取向基本一致。

"续"字写法要点：
左部稍短，右部较长。右部以"士"字的竖为中心线，"士""四""贝"要对正。

"绵"字写法要点：
右部较长，右部四横平行，间隔均匀，第二横不与右竖粘连，左右两竖下端向中心倾斜，悬针竖居中。

五十五、金字旁

撇较重，捺变化成点状，三横皆左低右高，相互平行，竖画居于横画中间，左右两点相互呼应。

"铭"字写法要点：
左右基本同宽，左右注意穿插交错，右部短撇对正左部第一、第二横的空位，长撇插入左部右点和第三横的空位，"口"字不封口，以便透气。

"锡"字写法要点：
两竖平行，点居于竖画中间，横折钩注意斜中取正，三撇长短不同，第一撇较短，第二撇较长，三撇取向与横折钩相同。

五十六、米字旁

横画居于竖画上部，并且左低右高，上部左右两点相互呼应，下部点画不与横画粘连。

"精"字写法要点：
左右同长，右部较宽，右部六横平行，间隔均匀，第三横较长，插入左部横和点的空位，第五、第六横不与右竖粘连，上部竖画居于横画中间，下部两竖居于上部竖画两侧。

五十七、食字旁

撇画较重，以点替捺，三横平行，间隔均匀，第二横不与右竖粘连，右竖不超出点的垂线。

"馆"字写法要点：
右部较窄，右部斜点居中，五横画平行，第二横稍短，第四横较长，右竖下端向左端倾斜。

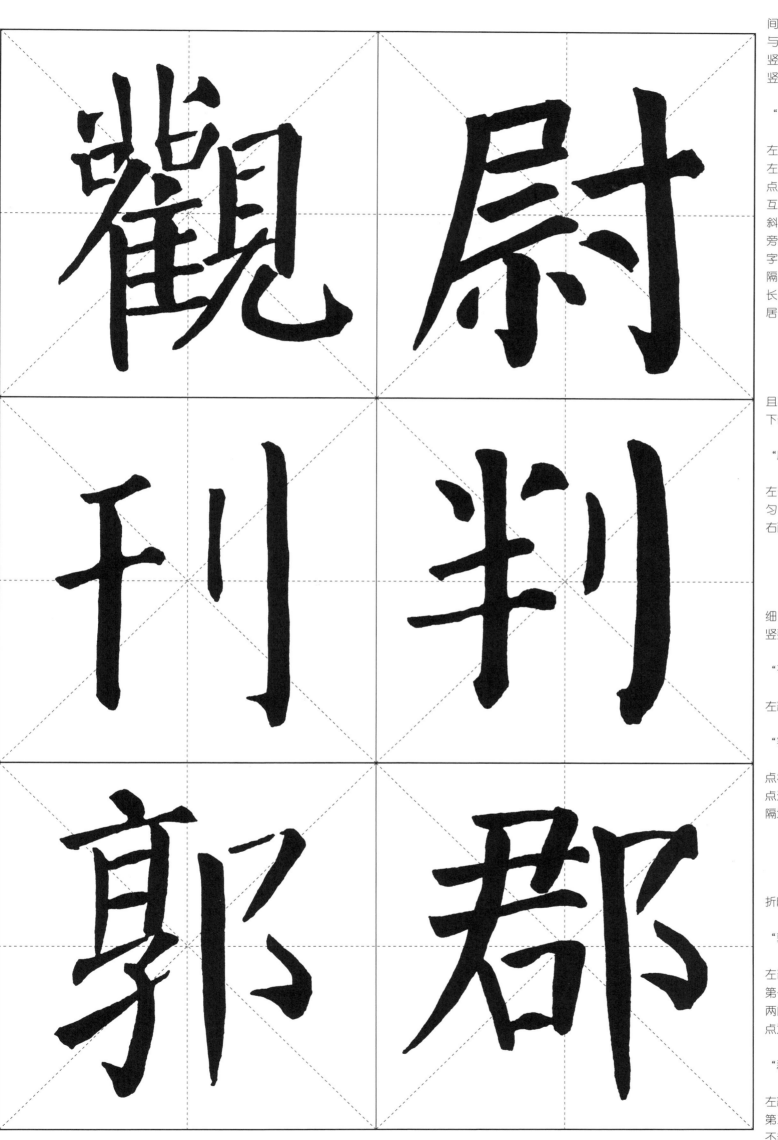

五十八、见字旁

横细竖粗,四横平行,间隔均匀,第二、第三短横不与右竖粘连,左竖稍短,右竖较长,撇画较长,收点与竖弯钩相平,竖弯钩要饱满。

"观"字写法要点:
左部稍长,右部较短,左部笔画较多,间隔要紧密。左部草字头的两横画变化成点,左右两点一低一高,相互呼应,两竖下端向中心倾斜,两个"口"字分居两竖旁边,撇画插入两个"口"字间隙,下部四横平行,间隔均匀,两竖平行,左竖稍长,右竖居于横画中间,点居于右竖上面。

五十九、寸字旁

横画居于竖画上部,并且左端较长,斜点居于竖画下部,与钩相互呼应。

"尉"字写法要点:
左右同长,左部较宽。左部撇画较长,四横间隔均匀,竖钩居于横画中间,左右两点相互呼应。

六十、立刀旁

两竖基本平行,短竖稍细,居于长竖上部,注意两竖要相互呼应。

"刊"字写法要点:
三竖平行,竖钩较长,左部两横相互平行。

"判"字写法要点:
三竖平行,左部左右两点相互呼应,横细竖粗,两点连线与横画平行,并且间隔均匀。

六十一、右耳刀

竖画为悬针竖,上下两折断开,注意粗细的变化。

"郭"字写法要点:
左右同宽,左部稍长,左部斜点略偏于横画右侧,第一、第二、第三横平行,两间隔均匀,"子"字以斜点为中心线,正对斜点。

"郡"字写法要点:
左部较宽,右部稍低,左部五横平行,第一、第二、第三横间隔均匀,"口"字不封口,并且左右两竖末端向中心倾斜。

31

三撇短而直，三撇基本平行，取向大体相同，间隔均匀。

"彭"字写法要点：
左部较宽，右部较窄，左部横画平行，第一、第二、第三间隔均匀，上部竖画居于横画中间，略取斜势，"口"字不封口，留出间隙，两点相互呼应。

"彰"字写法要点：
左部横画较多，注意长短、粗细变化，第二、第三、第四、第五间隔均匀，横画相互平行。上部斜点居于横画右侧，左右两点相互呼应，中部"日"字两竖下端向中心倾斜，下部竖画居于横画中间。

六十三、反文旁

两撇一短一长，短撇较直，长撇稍曲，长撇起点居于横画左侧，捺画较粗。

"故"字写法要点：
左右两部注意穿插避让，左部竖画稍斜，居于横画右侧，"口"字正对横画，左右两竖末端向中心倾斜，短撇和捺画插入第一、第二横空位，长撇插入"口"字底下。

"政"字写法要点：
左右相向，左部横画稍倾斜，右部长撇插入"正"字底下。

六十四、力字旁

力字旁取斜势，斜中求正。撇相交于横画中间，与竖钩取向相同。

"動"字写法要点：
左部长，右部短，左部横画较多，注意长短、粗细的变化，间隔均匀，长竖较粗，居于横画中间，右部稍低，长撇插入"重"字底下。

"功"字写法要点：
左短，右稍长，右部"力"字横画居于左部两横中间，右部撇画和竖钩取向相同。

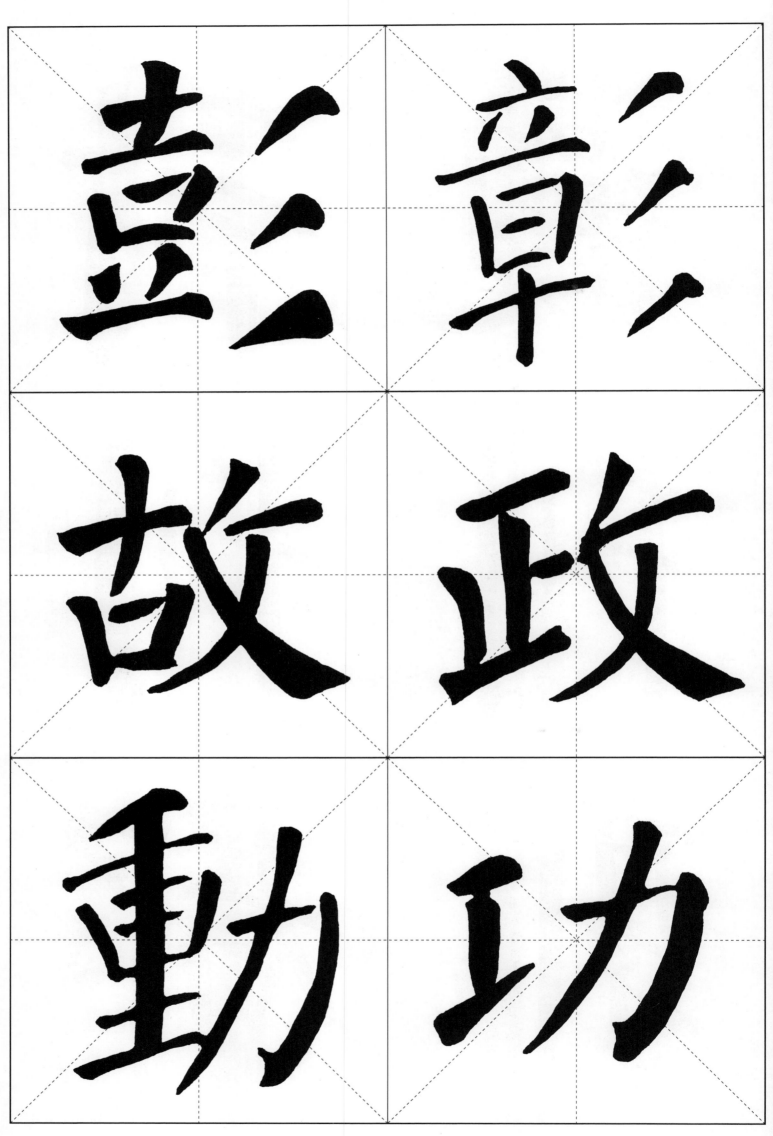

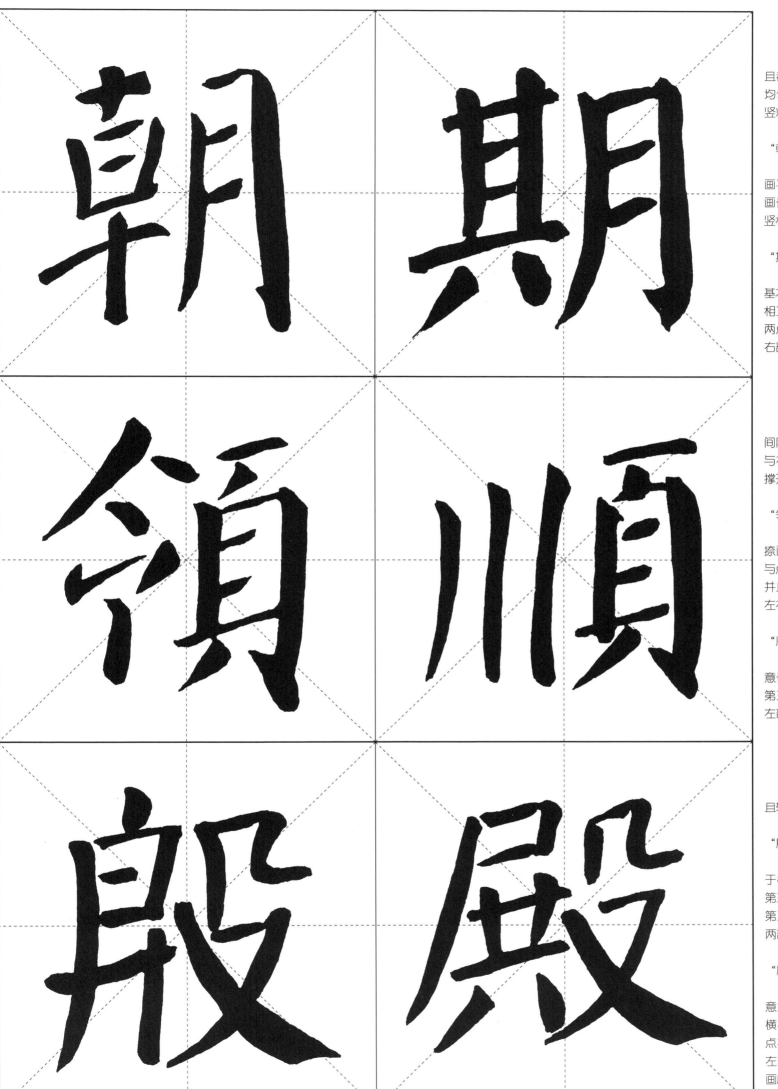

六十五、月字旁

撇和竖钩基本同长，而且都挺直，三横平行，间隔均匀，第二、第三横不与右竖粘连。

"朝"字写法要点：
左右基本同宽，右部横画平行，间隔均匀，注意横画长短、粗细变化，上下两竖相对。

"期"字写法要点：
左部两竖画较长，并且基本平行，四横画长短不同，相互平行，间隔均匀，底下两点对正竖画，左右撑开，右部与左部基本同长。

六十六、页字旁

横细竖粗，横画平行，间隔均匀，第三、第四横不与右竖粘连，底下两点左右撑开，右点稍低。

"领"字写法要点：
左右同宽。左部撇较重，捺画变化成点，横折居于撇与点的内部，底下点画居中，并且较长，正对上部斜点，左右两部注意避让。

"顺"字写法要点：
左右同宽。左部三竖注意长短变化，第一竖较短，第三竖较长，两间隔均匀，左部稍短，右部较长。

六十七、殳字旁

两横画平行，上部短而且较小，下部长而且较大。

"殷"字写法要点：
左右相等，左部斜点居于横画中间，第一、第二、第三横平行，两个间隔均匀，第二横不与右竖粘连，左右两部要注意相让。

"殿"字写法要点：
左右基本同宽，左右注意穿插，左部撇画较长，四横平行，间隔均匀，底下两点左右撑开，右部捺画插入左部第三横下，撇画插入点画底下。

汉字是由基本的笔画和部首按照一定方法构成的，这种方法就叫结字或结构。

结字的方法并非是永远不变的，同样的字，有许多结构方法，但必须遵守以下法则：

1. 点画呼应。
2. 重心平稳。
3. 形态变化。

汉字按结构形式来分，主要分为独体字和合体字两大类，合体字又分上下结构、左右结构、上中下结构、左中右结构、半包围结构、全包围结构。

一、独体字

（一）对正中心，重心平稳

"主"字写法要点：

斜点和竖画居于横画中心，使左右平衡，重心平稳。

"不"字写法要点：

竖画可向左带钩，居于横画和撇、点的中心，使左右平衡，重心平衡。

"平"字写法要点：

悬针竖居于两横画中心，平分左右，重心平稳。

"中"字写法要点：

悬针竖居于"口"字中心，平分左右，重心平稳。

"十"字写法要点：

悬针竖居于横画中心，整个字重心平稳。

"事"字写法要点：

竖钩居于横画中心，均衡左右，重心平稳。

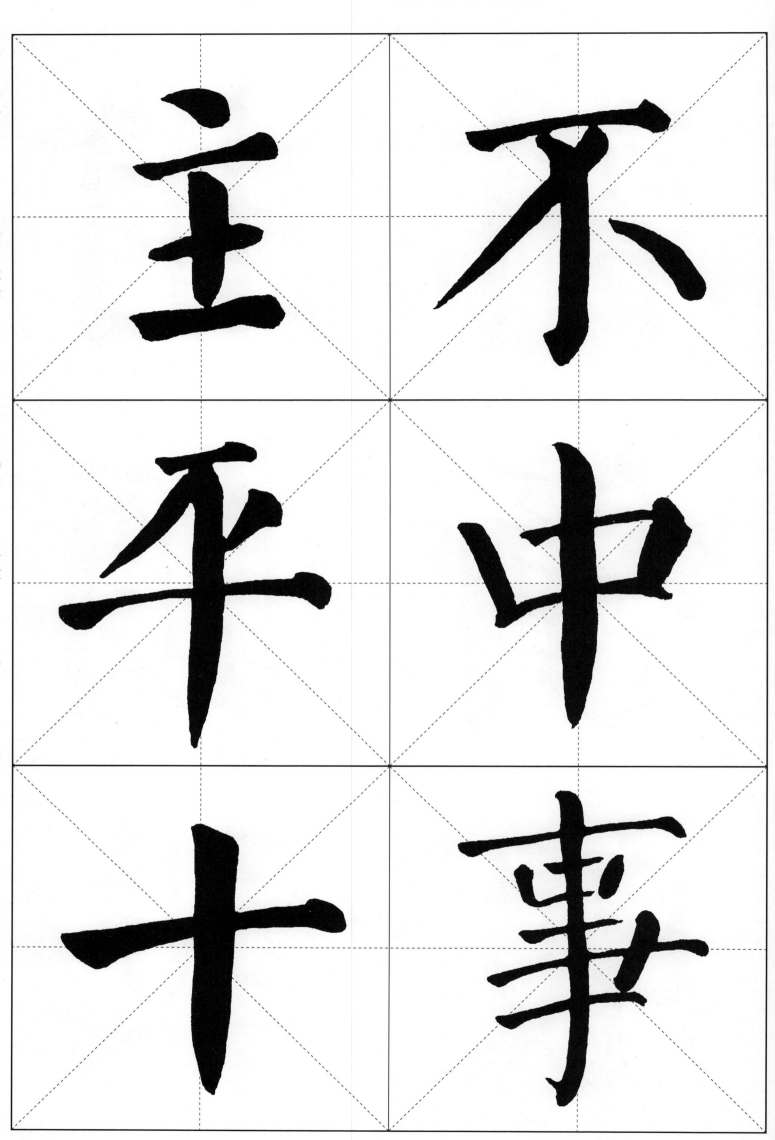

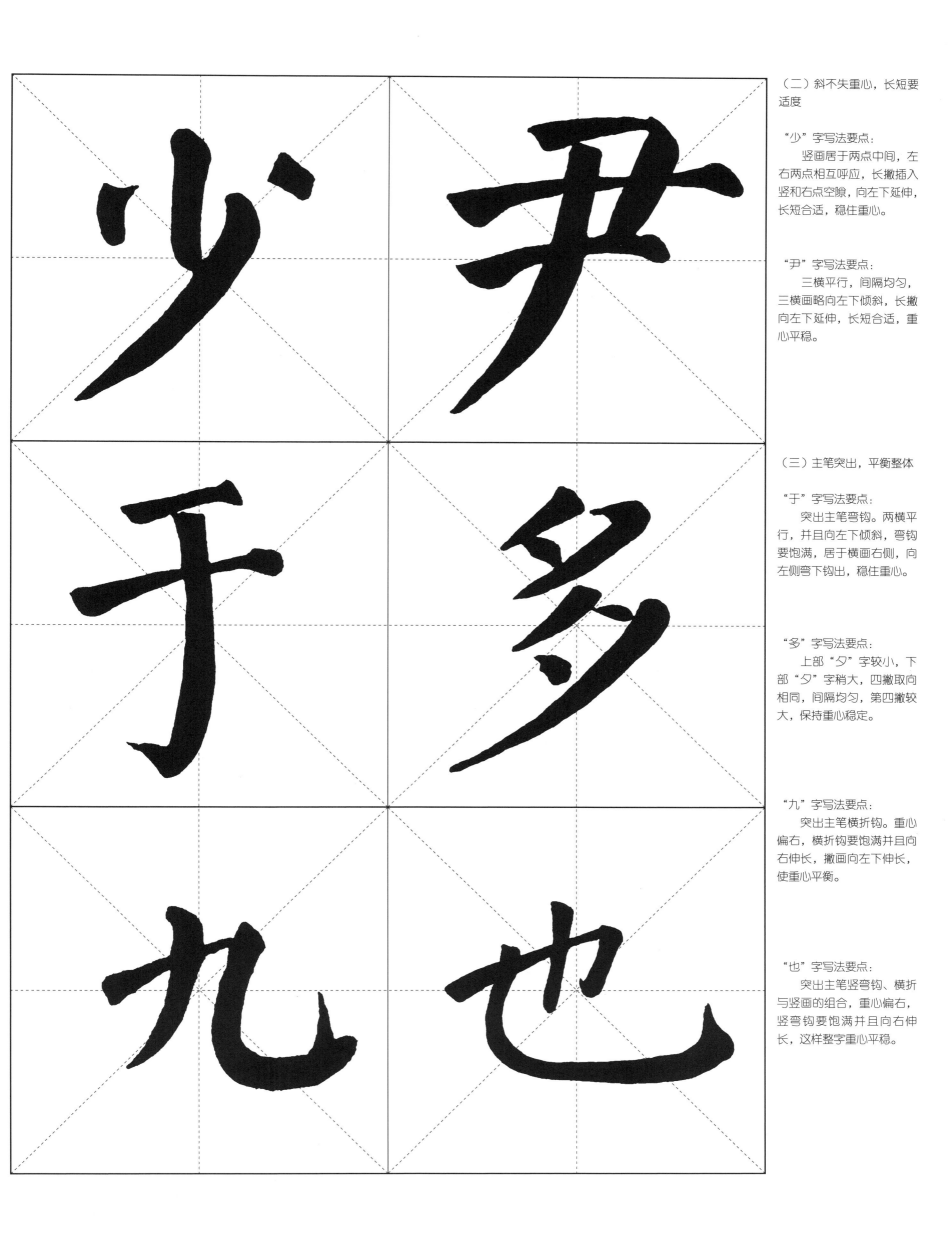

（二）斜不失重心，长短要适度

"少"字写法要点：
　　竖画居于两点中间，左右两点相互呼应，长撇插入竖和右点空隙，向左下延伸，长短合适，稳住重心。

"尹"字写法要点：
　　三横平行，间隔均匀，三横画略向左下倾斜，长撇向左下延伸，长短合适，重心平稳。

（三）主笔突出，平衡整体

"于"字写法要点：
　　突出主笔弯钩。两横平行，并且向左下倾斜，弯钩要饱满，居于横画右侧，向左侧弯下钩出，稳住重心。

"多"字写法要点：
　　上部"夕"字较小，下部"夕"字稍大，四撇取向相同，间隔均匀，第四撇较大，保持重心稳定。

"九"字写法要点：
　　突出主笔横折钩。重心偏右，横折钩要饱满并且向右伸长，撇画向左下伸长，使重心平衡。

"也"字写法要点：
　　突出主笔竖弯钩、横折与竖画的组合，重心偏右，竖弯钩要饱满并且向右伸长，这样整字重心平稳。

（四）均衡左右，合理调配

"大"字写法要点：
撇画较长，居于横画左侧，捺画稍粗，平衡整体。

"史"字写法要点：
长撇穿越"口"字中心，向左下延伸，捺画略粗，向右下延伸，平衡左右。

"氏"字写法要点：
斜钩向右下延伸，略低于提，使重心平稳。

二、合体字

（一）上下结构

1. 上宽下窄

"令"字写法要点：
上部撇和捺左右撑开，下部横折居于撇和捺内部，上下两点对正，但长短、粗细不同。

"忝"字写法要点：
两横平行，撇和捺左右撑开，下部竖心底居于撇和捺内部，竖钩居中，左右三点相互呼应。

"春"字写法要点：
上部三横平行，两间隔均匀，撇和捺左右撑开，下部"日"字居于撇和捺内部。"日"字三横与上部三横平行。

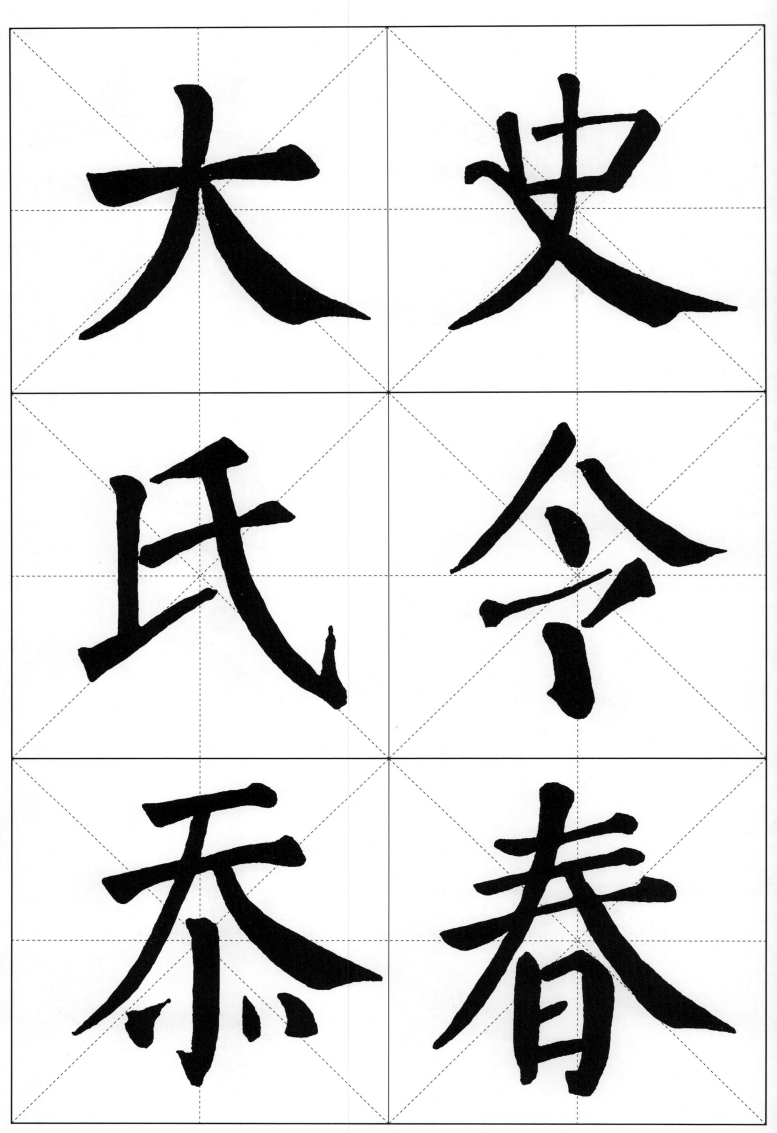

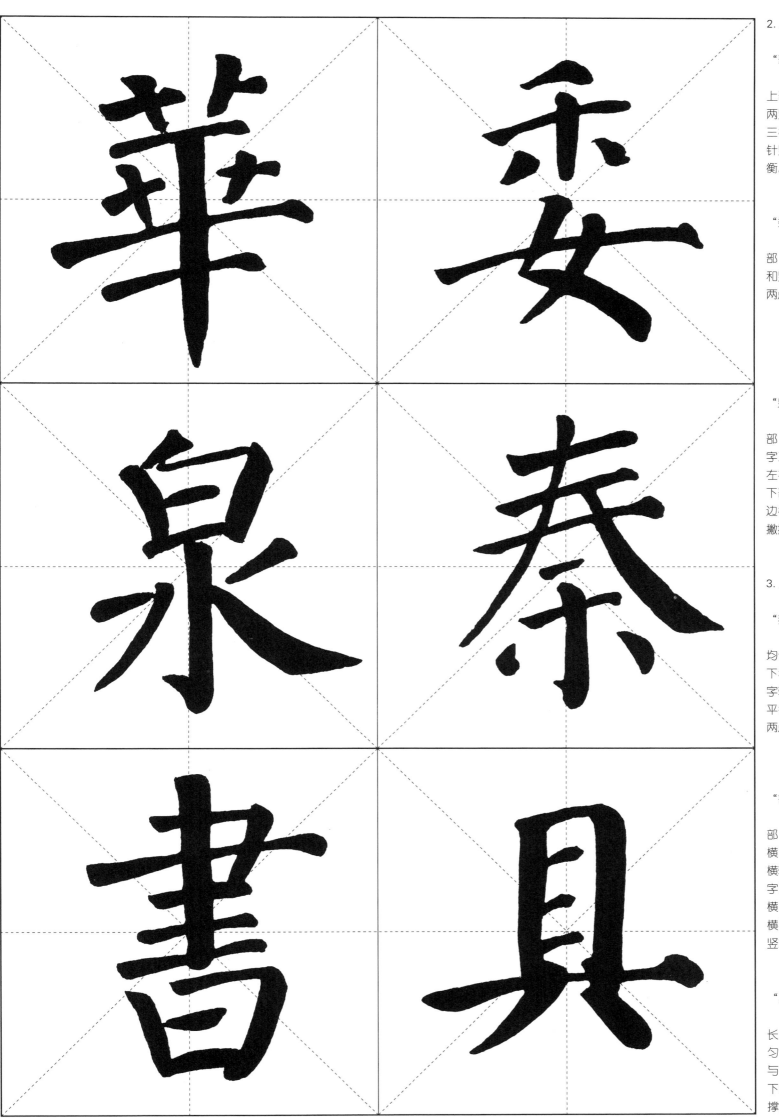

"華"字写法要点：

上部草字头窄，下部宽，上部两短横居于同一斜线，两竖下端向中心倾斜，下部三横平行，第二横较长，悬针竖居于中心线上，左右均衡。

"委"字写法要点：

上部"禾"字较窄，下部"女"字较宽，上部短撇和竖画居于横画中心，左右两点相互呼应。

"泉"字写法要点：

上部"白"字较窄，下部"水"字较宽，上部"白"字三横平行，两间隔均匀，左右两竖末端向中心倾斜。下部竖钩居于横画中部，左边横撇不与竖钩粘连，右边撇捺与竖钩粘连。

3. 上长下短

"秦"字写法要点：

上部三横平行，两间隔均匀，长撇和长捺分别向左下和右下延伸，下部"禾"字较短，两短横与上部三横平行，竖钩居于中心，左右两点相互呼应。

"書"字写法要点：

上部"聿"字较长，下部"日"字较短，"聿"字横画平行，间隔均匀，第二横较长，竖画较粗。下部"日"字以竖画为中心线对正上部横画，"日"字不封口，三横与上部横画平行，左右两竖末端向中心倾斜。

"貝"字写法要点：

上部横细竖粗，竖画较长，五横画平行，四间隔均匀，第二、第三、第四横不与右竖粘连，第五横较长，下部八字底较短，两点左右撑开。

4. 上短下长

"蜀"字写法要点：

上部横目头较短，下部较长，上部横目头两横平行，左右两竖倾斜，中间两竖平分横画，下部"虫"字被横折钩包围住，形成右上包围结构。

"晋"字写法要点：

上部较短，下部"日"字较长，上部两横平行，左折较大，右折较小，下部"日"字横细竖粗，三横平行，间隔均匀。

"泉"字写法要点：

上部"白"字较短，下部"水"字较长，上部"白"字三横平行，两间隔均匀，左右两竖下端向中心倾斜，下部竖钩居于横画中部，左边横撇不与竖钩粘连，右边撇捺与竖钩粘连。

（二）上中下结构

1. 上窄中下宽

"受"字写法要点：

上部爪字头窄，中部秃宝盖宽，下部"又"字宽，三横画基本平行，上部三点相互呼应，间隔均匀，"又"字稍偏向左侧，撇轻捺重。

"卓"字写法要点：

上部字头窄，中部"日"字宽，下部"十"字最宽。上部字头居于"日"字偏左侧，"日"字三横平行，第二横不与右竖粘连，下部"十"字以"日"字中心为起点，正对上部的竖画。

"學（学）"字写法要点：

上部臼字头窄。中部秃宝盖宽，下部"子"字宽，上部臼字头的横画交错相对，左右两竖下端向中心倾斜，中部秃宝盖两笔不粘连，下部"子"字横折较短，弯钩较长，横画居于弯钩上部。

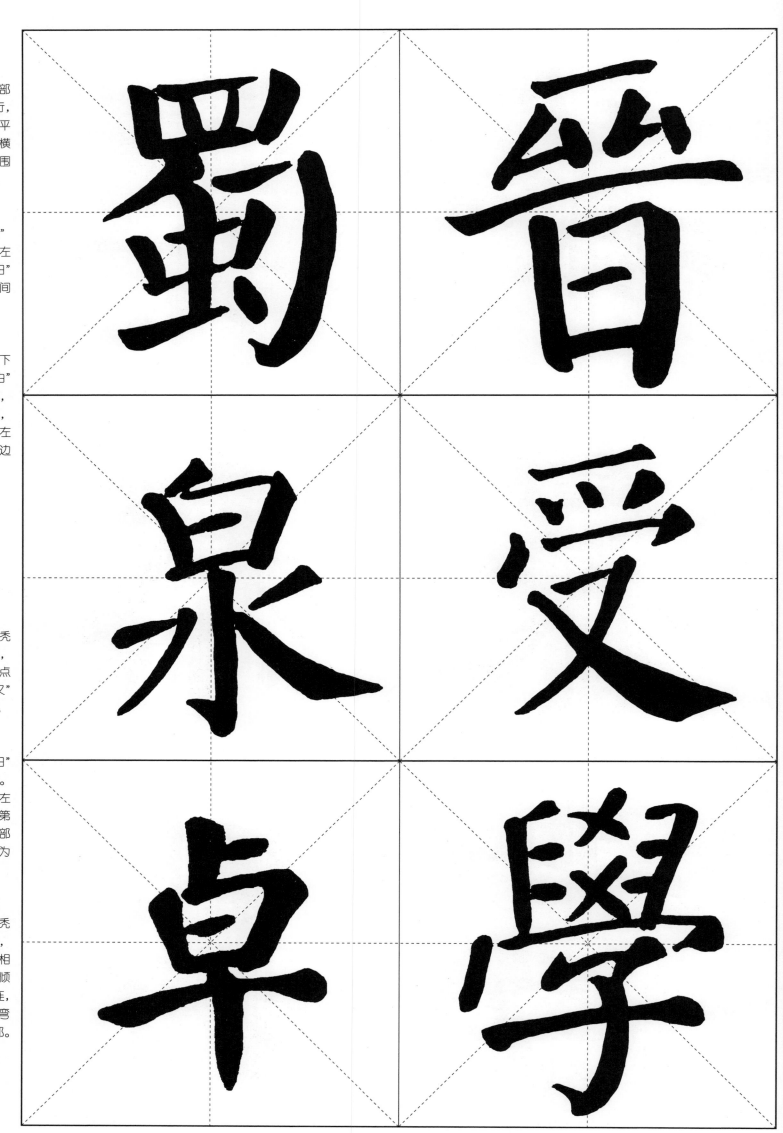

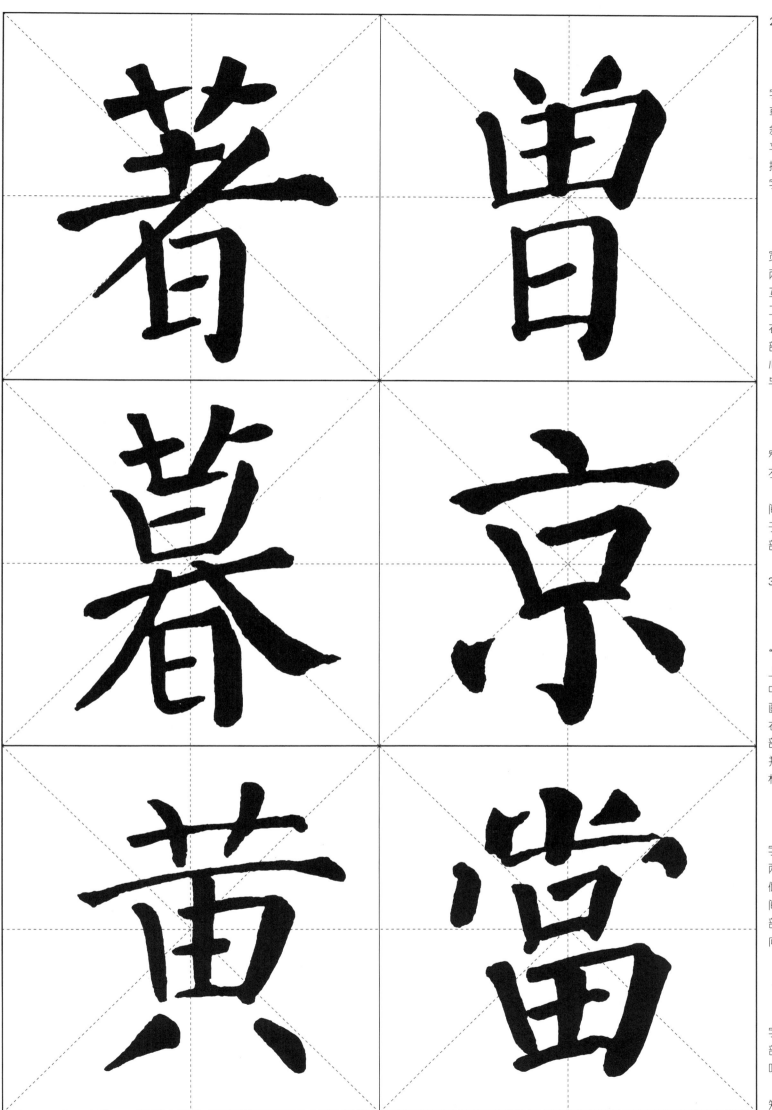

"著"字写法要点：

上部草字头窄，中部老字头宽，下部"日"字窄，草字头两竖末端向中心倾斜。两短横连线与下部横画平行，短竖居于横画中间，撇画挺直，"日"字正对草字头两竖。

"曾"字写法要点：

上部字头窄，中部字宽，下部"日"字窄。上部两点居于中间竖画两侧，相互呼应，中部三横平行，第二横不与左右两竖粘连，左右两竖下端向中心倾斜，下部"日"字以中间竖画为中心线，正对上部两点，三横与中部三横平行，间隔均匀。

"暮"字写法要点：

上部草字头和"日"字窄，中部横画较长，撇和捺左右打开，下部"日"字窄，"暮"字写法注意横画平行，间隔均匀，下部"日"字居于撇和捺内部，并且正对上部"日"字和草字头。

3. 中窄上下宽

"京"字写法要点：

上部文字头宽，中部"口"字窄，下部"小"字宽。上部横画较长，斜点居中，中部"口"字不封口，两横画与上部横画相互平行，左右两竖下端向中心倾斜，下部竖钩居中正对上部斜点，并且与横画粘连，左右两点相互呼应。

"黄"字写法要点：

上部较宽，中部"由"字窄，下部八字底宽，上部两横平行，两竖下端向中心倾斜，中部"由"字三横平行，间隔均匀，中间竖画对正上部两竖间隙，左右两竖下端向中心倾斜，下部两点对正"由"字，并且左右撑开。

"当"字写法要点：

上部较宽，中部"口"字窄，下部"田"字宽，上部短竖居中，左右两点相互呼应，左侧点与横钩断开。"口"字和"田"字以上部短竖为中心线相对正，六横画平行，间隔均匀，左右两竖下端向中心倾斜。

（三）左右结构

1. 左窄右宽

"行"字写法要点：
左部双人旁窄，右部较宽，写法同第23页"行"字。

"悟"字写法要点：
左部竖心旁窄，右部"吾"字宽，写法同第26页"悟"字。

"扬"字写法要点：
左部提手旁窄，右部"易"字宽，写法同第23页"扬"字。

2. 左宽右窄

"判"字写法要点：
左部较宽，右部立刀旁窄，写法同第31页"判"字。

"彰"字写法要点：
左部"章"字宽，右部三撇旁窄，写法同第32页"彰"字。

"郡"字写法要点：
左部"君"字宽，右部右耳刀窄，写法同第31页"郡"字。

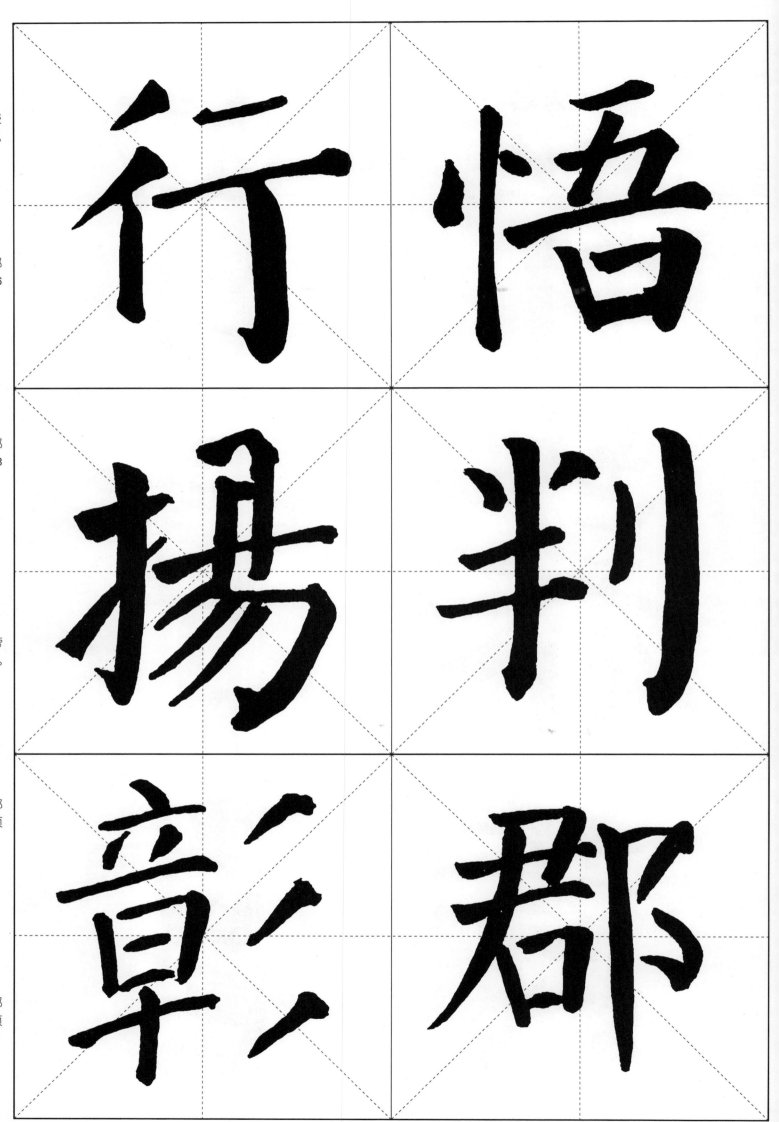

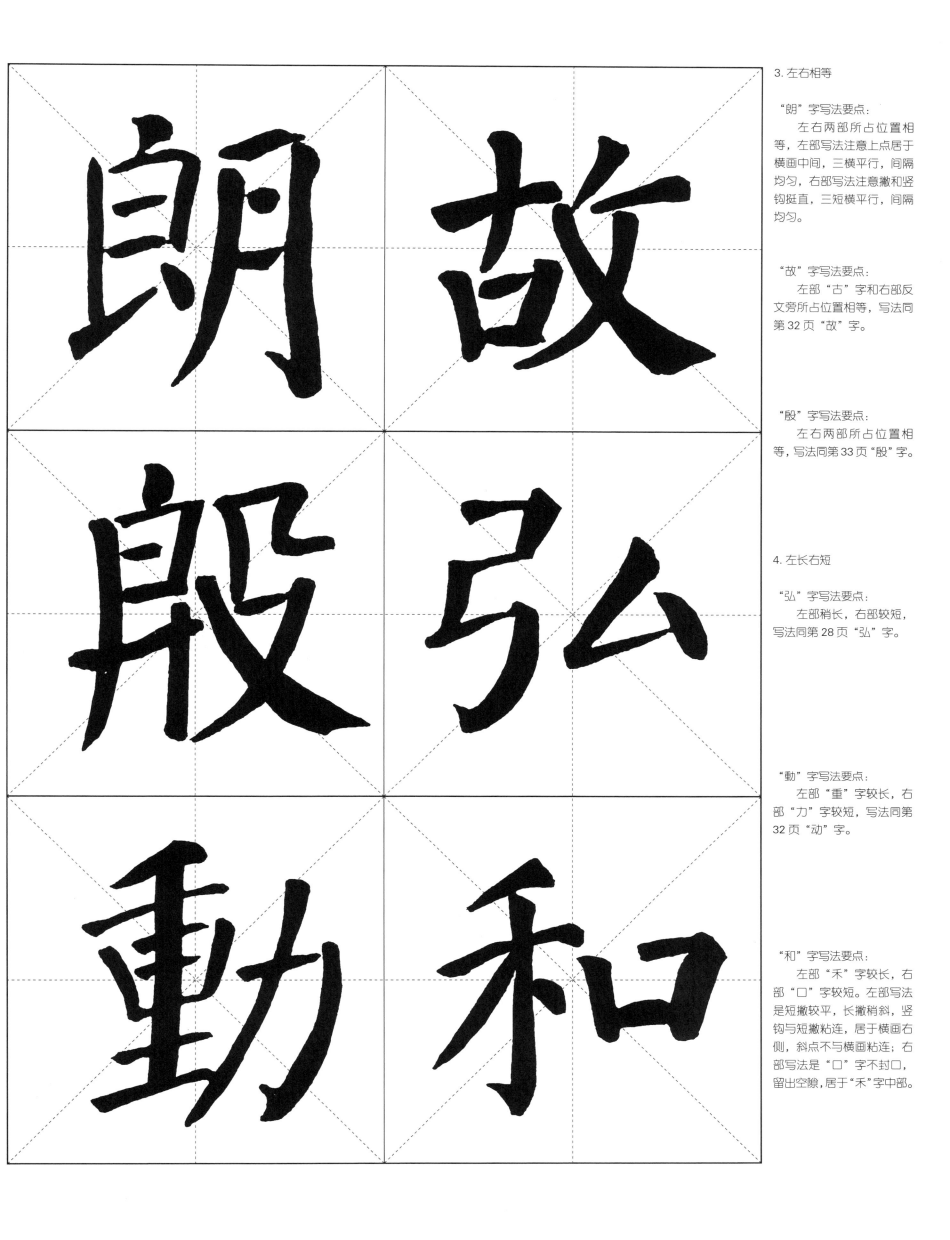

3. 左右相等

"朗"字写法要点：
左右两部所占位置相等，左部写法注意上点居于横画中间，三横平行，间隔均匀，右部写法注意撇和竖钩挺直，三短横平行，间隔均匀。

"故"字写法要点：
左部"古"字和右部反文旁所占位置相等，写法同第32页"故"字。

"殷"字写法要点：
左右两部所占位置相等，写法同第33页"殷"字。

4. 左长右短

"弘"字写法要点：
左部稍长，右部较短，写法同第28页"弘"字。

"動"字写法要点：
左部"重"字较长，右部"力"字较短，写法同第32页"动"字。

"和"字写法要点：
左部"禾"字较长，右部"口"字较短。左部写法是短撇较平，长撇稍斜，竖钩与短撇粘连，居于横画右侧，斜点不与横画粘连；右部写法是"口"字不封口，留出空隙，居于"禾"字中部。

5. 左短右长

"呼"字写法要点:
　　左部"口"字短, 右部
"乎"字长, 写法同第25
页"呼"字。

"外"字写法要点:
　　左部"夕"字短, 右部
较长, 写法同第29页"外"
字。

"功"字写法要点:
　　左部"工"字短, 右部
"力"字长, 写法同第32
页"功"字。

(四) 左中右结构

1. 左窄中右宽

"惟"字写法要点:
　　左部竖心旁窄, 中部单
人旁和右部较宽, 写法注意
三竖画平行, 中间竖画较低,
左部两点居于竖画上部, 右
部四横平行, 间隔均匀, 点
居于竖画上面。

"徽"字写法要点:
　　左部双人旁窄, 中部和
右部反文旁较宽。写法注意
左部两撇长短、粗细不同,
短撇较粗, 中部"山"字取
斜势, 两小折长短不同, 竖
钩居中, 左右两点相互呼应,
右部撇画稍细, 捺画较粗。

"湘"字写法要点:
　　左部三点水窄, 中部
"木"字和右部"目"字较
宽, 写法注意左部三点连线
带弧, 中部和右部三竖平行,
间隔均匀, 右部四横平行,
间隔均匀, 第二、第三短横
不与右竖粘连。

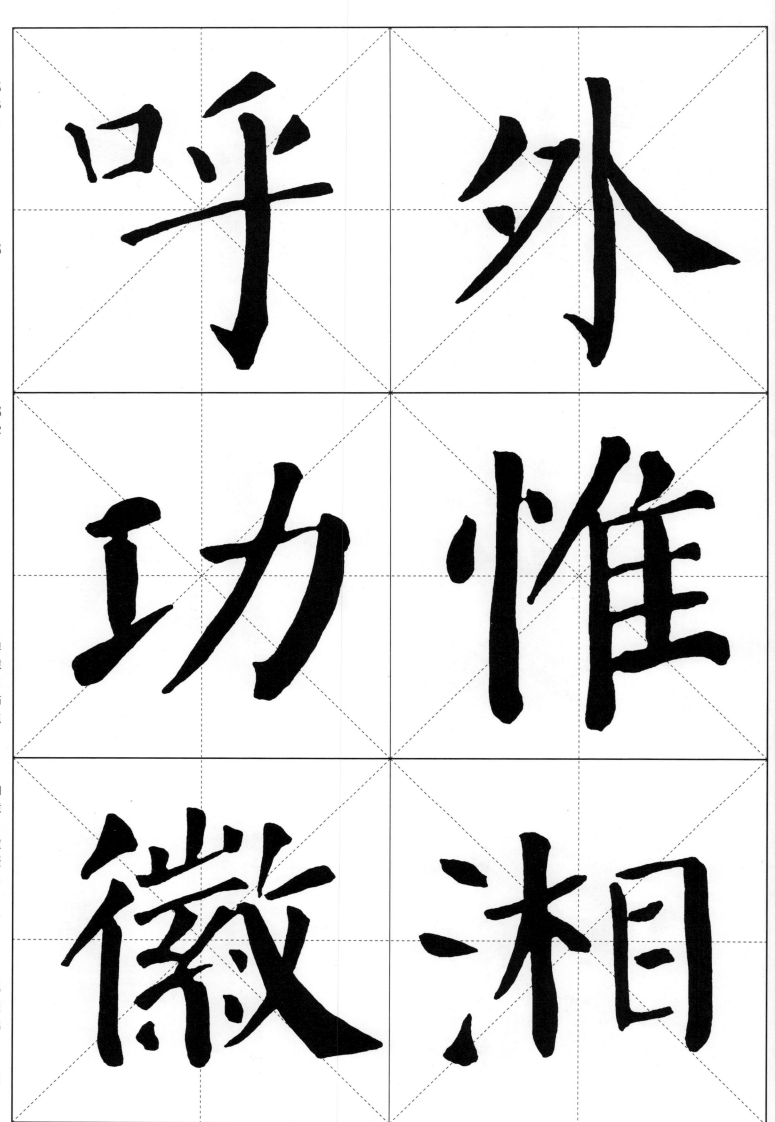

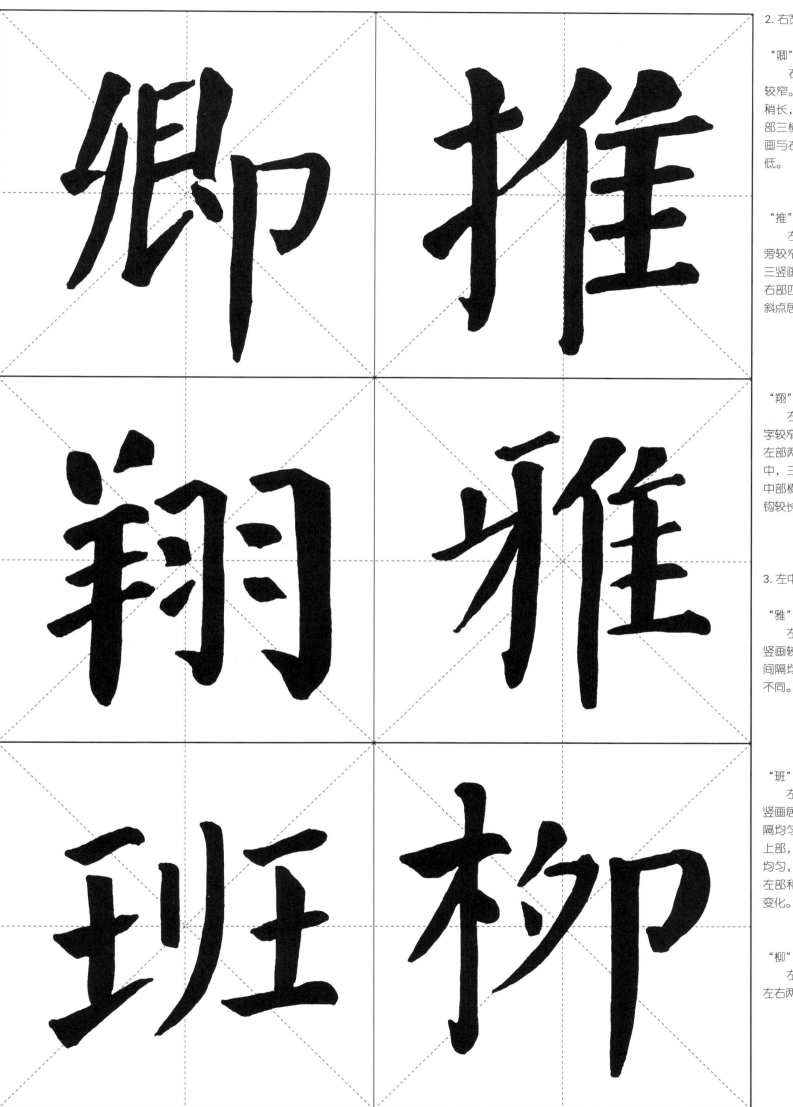

2. 右宽左中窄

"卿"字写法要点：
 右部较宽，左部和中部较窄。左部撇折较短，撇画稍长，中部和左部同长，中部三横平行，间隔均匀，竖画与右部竖画平行，右部较低。

"推"字写法要点：
 左部提手旁和中部单人旁较窄，右部较宽，左中右三竖画平行，中间竖画较低，右部四横平行，间隔均匀，斜点居于竖画上面。

"翔"字写法要点：
 左部"羊"字和中部"习"字较窄，右部"习"字较宽，左部两点相互呼应，竖画居中，三横平行，间隔均匀，中部横折钩较短，右部横折钩较长，四点注意有变化。

3. 左中右相等

"雅"字写法要点：
 左中右三竖平行，中间竖画较低，右部四横平行，间隔均匀，四横长短、粗细不同。

"班"字写法要点：
 左中右三竖平行，左部竖画居于横画中间，三横间隔均匀，中间短竖居于长撇上部，右部三横平行，间隔均匀，竖画居于横画中间。左部和右部"王"字注意有变化。

"柳"字写法要点：
 左部稍长，中部稍短，左右两竖平行，右竖较低。

43

（五）半包围结构

1. 左上包围

"居"字写法要点：
　　撇画较长，内部中间竖画取斜势，居于长横中间，"口"字两横平行，左右两竖下端向中心倾斜。

"度"字写法要点：
　　斜点居于横画中间，内部两竖居于斜点两侧，三横平行，撇和捺交点正对斜点。

"右"字写法要点：
　　撇画在长横中间起笔，内部"口"字居于长横中部，"口"字不封口，两横画与长横平行，两竖画下端向中心倾斜。

2. 左下包围

"逸"字写法要点：
　　内部"口"字居中，两竖下端向中心倾斜，长撇居于横画中间，竖折要饱满。

"延"字写法要点：
　　写法同第10页"延"字。

"道"字写法要点：
　　写法同第9页"道"字。

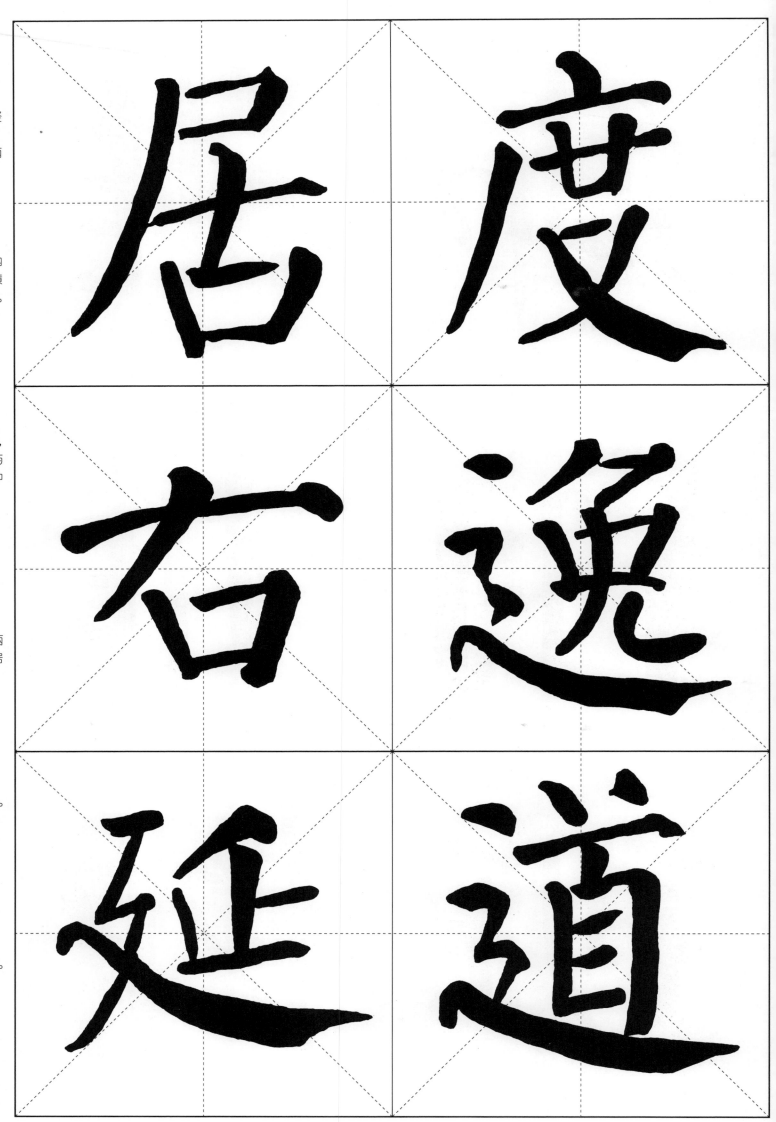

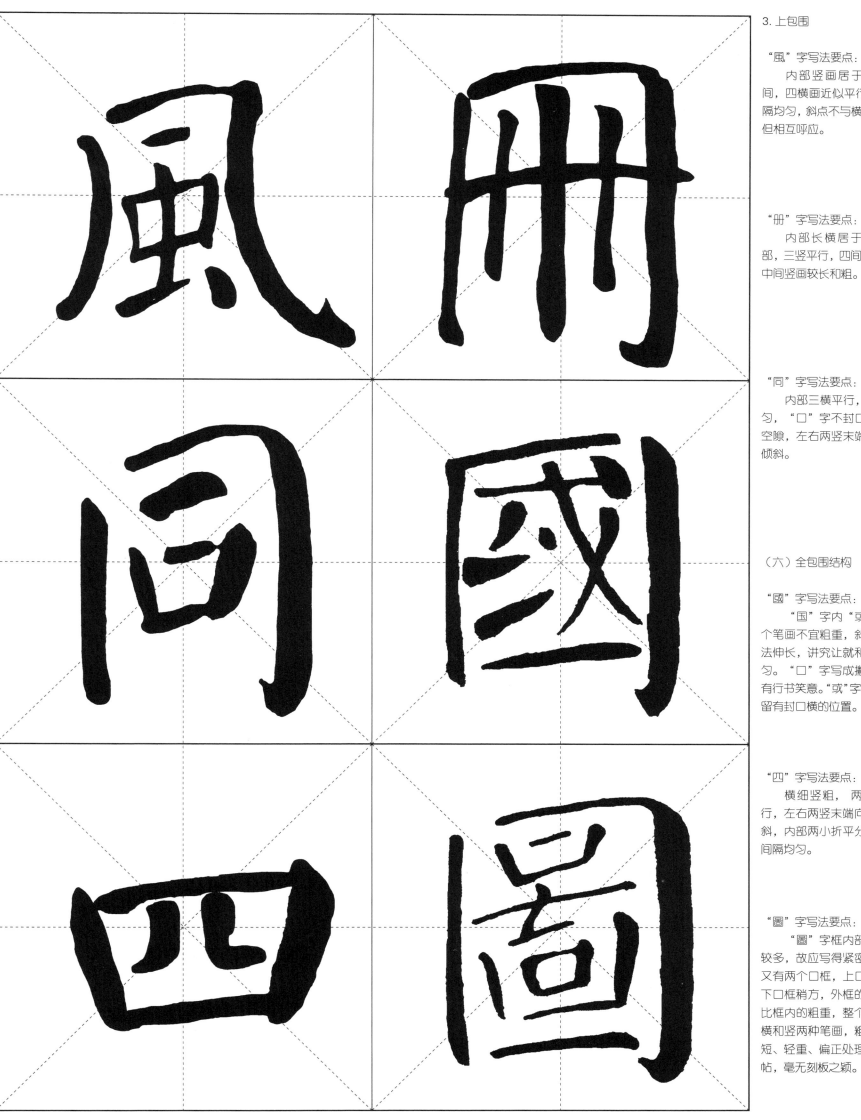

3. 上包围

"風"字写法要点：
内部竖画居于横画中间，四横画近似平行，三间隔均匀，斜点不与横画粘连，但相互呼应。

"册"字写法要点：
内部长横居于竖画上部，三竖平行，四间隔均匀，中间竖画较长和粗。

"同"字写法要点：
内部三横平行，间隔均匀，"口"字不封口，留出空隙，左右两竖末端向中心倾斜。

（六）全包围结构

"國"字写法要点：
"国"字内"或"字各个笔画不宜粗重，斜钩也无法伸长，讲究让就和布白均匀。"口"字写成撇折撇，有行书笑意。"或"字稍靠上，留有封口横的位置。

"四"字写法要点：
横细竖粗，两横画平行，左右两竖末端向中心倾斜，内部两小折平分横画，间隔均匀。

"圖"字写法要点：
"圖"字框内部分笔画较多，故应写得紧密。框内又有两个口框，上口很扁，下口框稍方，外框的笔画均比框内的粗重，整个字只有横和竖两种笔画，粗细、长短、轻重、偏正处理得很妥帖，毫无刻板之颖。

三、形态变化

（一）疏密

疏和密是相对的，没有疏便不成密，一般笔画少的字点画较疏，笔画繁多的字点画较紧密。

"大"字写法要点：

撇和捺要舒展，笔画要饱满。

"醴"字写法要点：

左右相等，笔画较细，间隔要均匀，点画紧密。

（二）俯仰

"俯"是向下的意思，"仰"是向上的意思，俯仰相对就是上下呼应。

"光"字写法要点：

"光"向下俯，"儿"较饱满，向上仰，形成了上俯下仰的形势。

"思"字写法要点：

"田"字向下斜俯，"心"字向上仰，上俯下仰，相互呼应。

（三）向背

相向和相背建立在点画呼应基础上的形态变化，相向就是左右部分向内汇聚在一个共同的方向，相背是左右顾盼。

"好"字写法要点：

"女"字向右方仰视，"子"字向左方俯就。

"孙"字写法要点：

"子"字和"系"字是相背的，但"子"字的横画变化成挑状，达到了左右笔势贯通、相互呼应的效果。

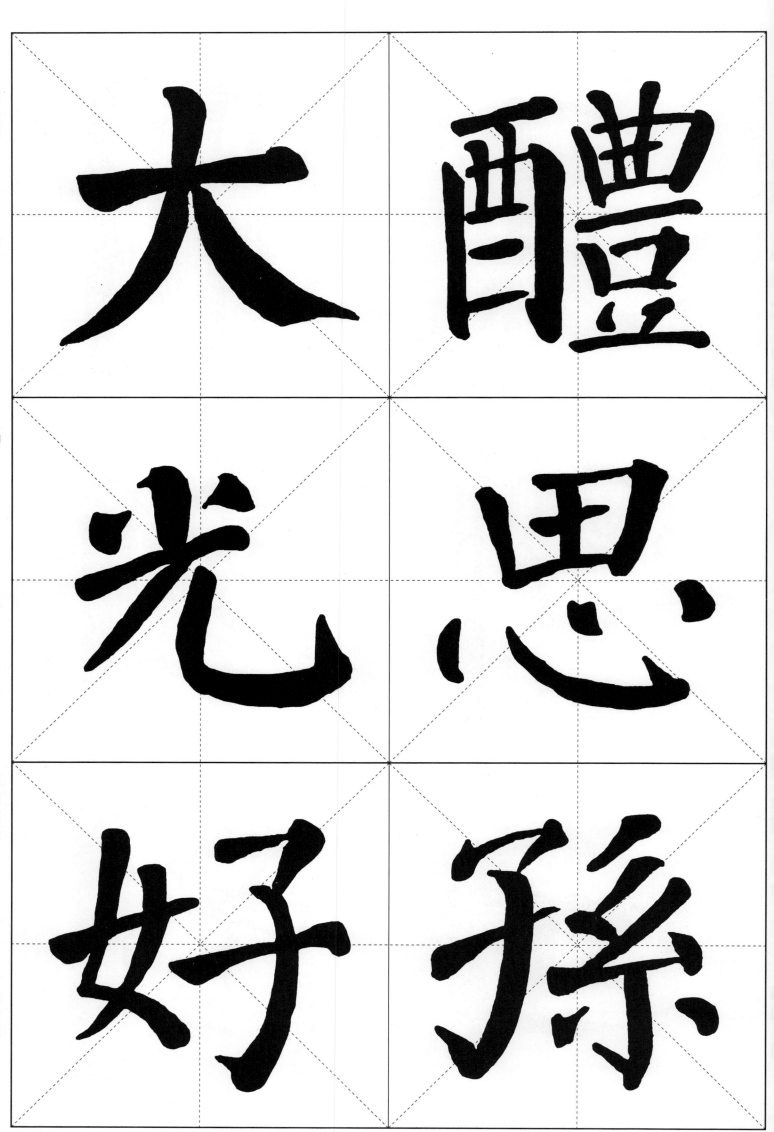

© 陆有珠 2019

图书在版编目（ＣＩＰ）数据

颜真卿《勤礼碑》楷书技法详解 / 陆有珠主编；何
乃灵编著 . —南宁：广西美术出版社，2019.4（2020.11重印）
（书法大字谱）
ISBN 978-7-5494-2045-2

Ⅰ . ①颜… Ⅱ . ①陆… ②何… Ⅲ . ①楷书—书法
Ⅳ . ① J292.113.3

中国版本图书馆 CIP 数据核字（2019）第 049799 号

书法大字谱

颜真卿《勤礼碑》楷书技法详解

主　　编：陆有珠
编　　著：何乃灵
出 版 人：陈　明
终　　审：邓　欣
责任编辑：钟志宏
文字编辑：龙　力
装帧设计：白　桦
责任校对：肖丽新
出版发行：广西美术出版社
地　　址：广西南宁市青秀区望园路 9 号
邮　　编：530023
电　　话：0771-5701351
印　　制：广西壮族自治区地质印刷厂
开　　本：787 mm×1092 mm　1/8
印　　张：6
字　　数：6 千
出版日期：2019 年 4 月第 1 版第 1 次印刷
　　　　　2020 年 11 月第 1 版第 2 次印刷
书　　号：ISBN 978-7-5494-2045-2
定　　价：28.00 元